現代吉他 Modern Guitar
系統教程 Method

LEVEL 1

2CDs INCLUDED

編著 劉旭明

目錄 CONTENTS

第 1 週課程

音高與音符長度（Pitch & Note Values）

左手的姿勢

　　將左手的四支手指分別放置於吉他第六弦（The Low E String）的第一、二、三、四格，也就是第一把位（First Position）；把位（Position）也就是左手食指所在的琴格位置。左手拇指的關節放置在琴頸背部的中間處，並且對應在琴頸正面的左手中指位置，然後讓左手按弦的四根手指指尖垂直於指板，並且使這四根手指的關節與手腕自然彎曲，彈奏時即使不壓弦的手指仍然盡量貼近指板。

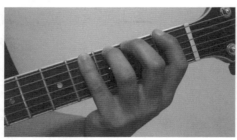 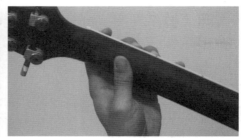

右手的姿勢

　　用右手食指與拇指握住Pick，手掌與其他手指必須處於放鬆的狀態，手腕游移在琴橋（Bridge）的上方，輕微的碰觸琴橋是可以接受的，只要手腕沒有被僵硬地固定住並且不影響正在被彈奏的弦，右手的手臂與手腕也應該自然地放輕鬆。音符的彈奏應由右手手腕施力。

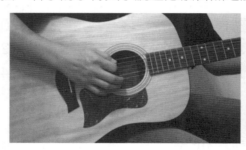

六線譜

　　六線譜（Tablature）是為吉他手設計的記譜方式，六線譜的每一條線代表吉他上的六條弦，位置最上方的線代表吉他的第一弦（E String），也就是最高音的弦；數字代表音符所在的吉他琴格數，數字的位置代表彈奏的弦。六線譜是一種不完全的記譜方式，通常必須搭配標準記譜法或節奏記號來增加必要的資訊。

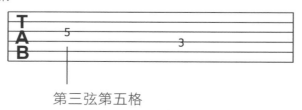

第三弦第五格

🎸 指板圖

　　指板圖（Fretboard Diagrams）代表吉他的指板，六條橫線代表六條弦，和六線譜的意義相同；垂直的線即為吉他指板上的琴格（Frets）。標示在線上的點代表音符在指板上的弦與格數所在；不在線上的點代表標準琴格上的標點（Inlays），可幫助快速的找到音符正確的位置。

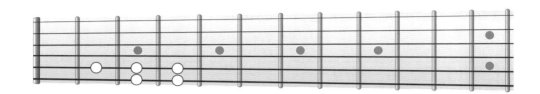

🎸 音高（Pitch）

　　音樂的三大要素：旋律、和聲、節奏。為了要傳遞這些元素，音樂的語言就被發展出來了，我們稱為「Musical Notation」，裡面就包含了「音高（Pitch）」與「節奏（Rhythm）」。我們先由「音高（Pitch）」開始。

　　首先，我們知道任何的聲音都是經由「振動」造成的，而振動的「頻率」就是「音高（Pitch）」，440Hz這個振動頻率所發出的音高，被冠上一個代號「A」；493.88Hz的代號是「B」……。前七個英文字母「A、B、C、D、E、F、G」各代表一個固定的振動頻率（音高），這些英文字母代表著各個音高的名字，所以稱為「音名 - Musical Alphabet」。總共只有七個音被命名的原因，是因為第八個音符的振動頻率為第一個音高的兩倍，聽覺上和第一個音符有著倍數的關係，所以這第八個音符被稱為「八度音（Octave）」。音高就會因為八度音倍數的關係向上或向下發展。

A	B	C	D	E	F	G	A	B	C	D	E	…
1	2	3	4	5	6	7	8/1	2	3	4	5	…

音名與振動頻率：

音名	A	B	C	D	E	F	G	A
振動頻率	440.00Hz	493.88Hz	523.25Hz	587.33Hz	659.26Hz	698.46Hz	783.99Hz	880.00Hz

> 💡 註：440.00Hz的A是指鋼琴的「中央A」

五線譜（The Staff）：由五條線（Lines）與四個空間（Spaces）構成

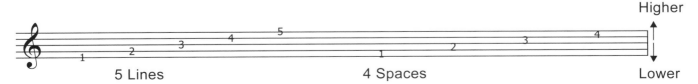

Higher

5 Lines　　　　　　　　4 Spaces　　　　　　　　Lower

高音譜記號（Treble Clef）與五線譜上音符的位置：

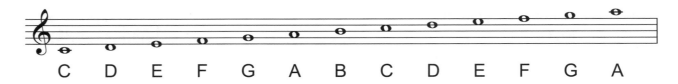

C D E F G A B C D E F G A

低音譜記號（Bass Clef）與五線譜上音符的位置：

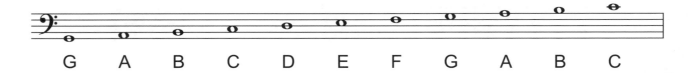

G A B C D E F G A B C

　鍵盤樂器等通常一併使用高音譜記號的譜和低音譜記號的譜，所以把兩行結合在一起稱為「Grand Staff」，而在兩行的中間的音符稱為「Middle C」。

middle C

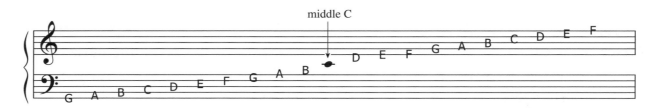

1 練習 Practice | 寫出下列五線譜上的音名

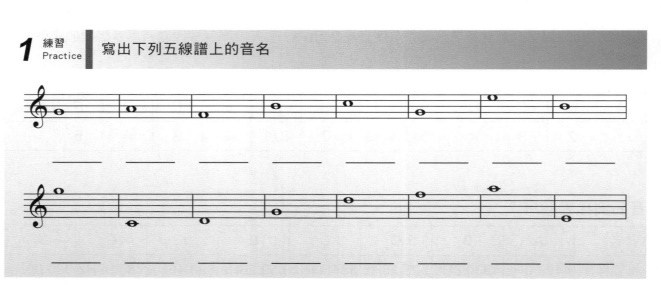

2 練習 Practice | 畫上指定的音名於五線譜上

E B A C G F D

如果一個音符的音高位置超出五線譜的五線四間的範圍，臨時的短線可以清楚地定義音符的位置，這些點線稱為「Ledger Line」。

3 練習 Practice 寫出在Ledger Line上的音名

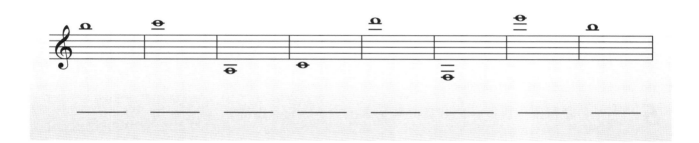

4 練習 Practice 畫出指定的Ledger Line音符

1. 在五線譜上方的音符

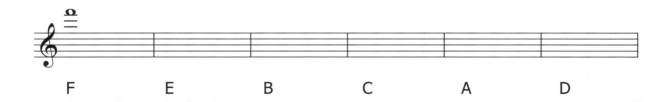

| F | E | B | C | A | D |

2. 在五線譜下方的音符

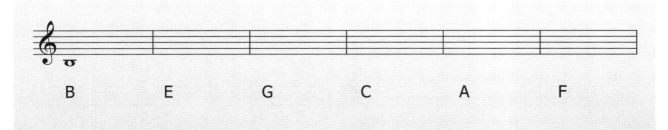

| B | E | G | C | A | F |

🍊 音符長度（Note Values）

　　「節奏（Rhythm）」即是把音高（Pitches）放置在各個時間點裡。下圖表示五線譜的節奏符號「小節線與小節（Bar Lines & Measures）」：

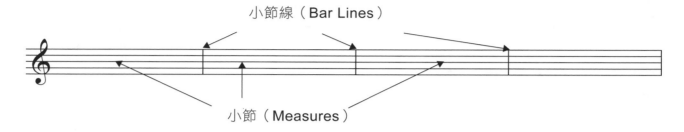

　　一個音符佔據整個小節稱為「全音符（Whole Note）」，其休止符稱為「全休止符（Whole Rest）」。兩個音符均等佔據整個小節稱為「二分音符（Half Note）」，其休止符稱為「二分休止符（ Half Rest ）」。

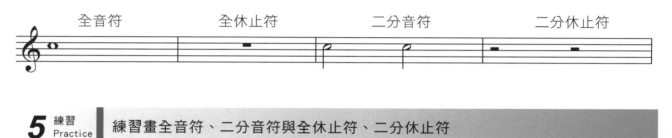

5 練習 Practice ｜ 練習畫全音符、二分音符與全休止符、二分休止符

　　四個音符均等佔據整個小節稱為「四分音符（Quarter Note）」，其休止符稱為「四分休止符（Quarter Rest）」。八個音符均等佔據整個小節稱為「八分音符（Eighth Note）」，其休止符稱為「八分休止符（Eighth Rest）」。

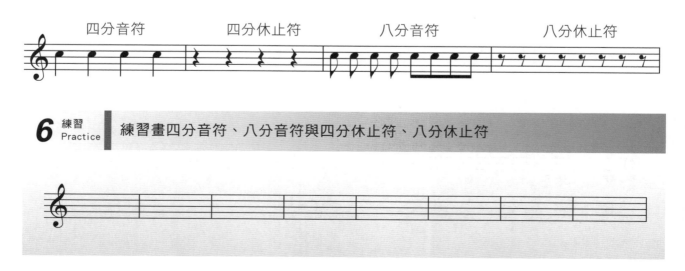

6 練習 Practice ｜ 練習畫四分音符、八分音符與四分休止符、八分休止符

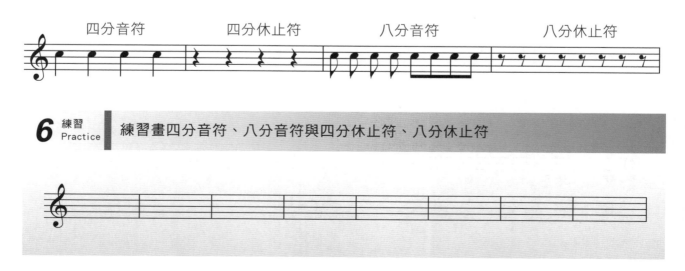

16 個音符均等佔據整個小節稱為「16分音符（Sixteenth Note）」，其休止符稱為「16分休止符（Sixteenth Rest）」。

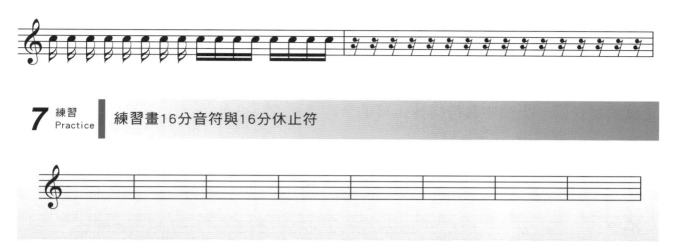

7 練習
Practice ┃ 練習畫16分音符與16分休止符

有時為了美觀起見，音符與音符間會以「Partial Beams」連結起來。

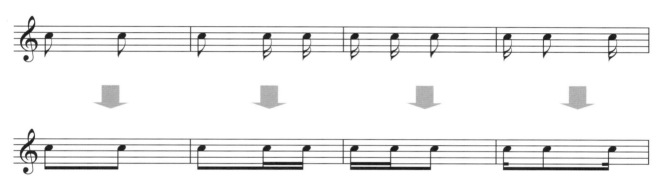

並以每一拍為單位。

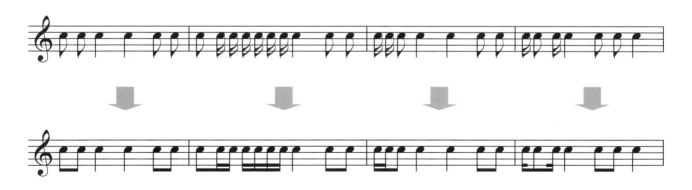

可依旋律線的情況放在上方或下方。

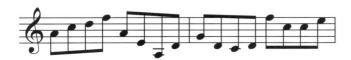

使用「Ledger Line音符」時，必須畫得夠長。

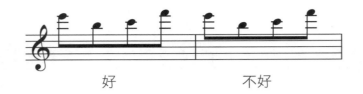

好　　　　　　　　不好

下圖表示在同一小節中音符與休止符的分割情況：

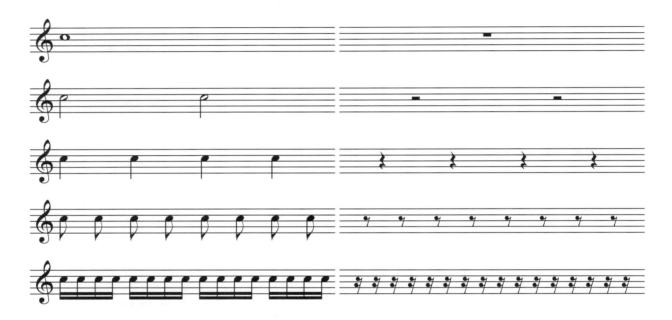

◆ 三連音（Triplets）

一個固定的音符分割成均等的三個音，稱為「三連音（Triplets）」。如下圖：

原來的音符　　　　　分成兩等分　　　　　三連音

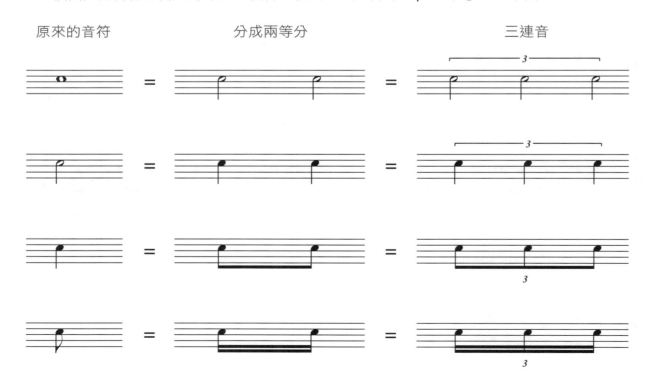

🎸 附點音（Dotted Notes）

音符右側加一小點代表這個音符為未加小點的 1.5 倍。

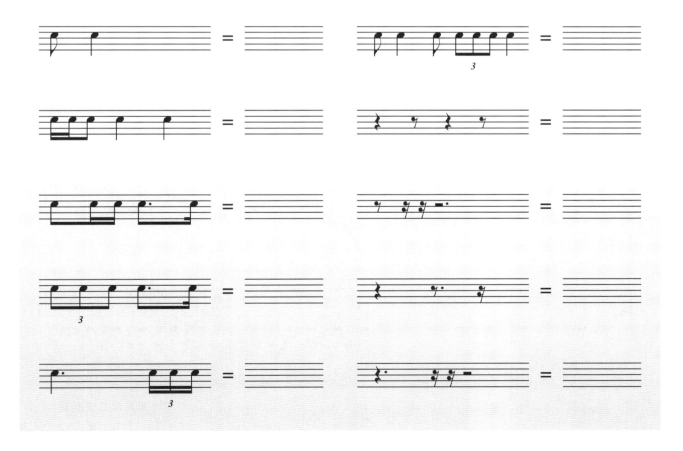

8 練習
Practice　左側的音符或休止符加起來等於某一個音符或休止符（請寫在右側）

 運指練習

　　這些練習將有效的建立雙手對於吉他彈奏與運指的熟悉度，彈奏時請使用節拍器以及注意右手撥弦的方向，通常是一個音向下一個音向上交替地撥弦（Alternate Picking）。必要時需教師的協助。

　　冂 = 向下Picking

　　∨ = 向上Picking

　　①②③④ = 左手手指，分別為食指、中指、無名指、小指

　　T i m a = 右手手指，分別為拇指、食指、中指、無名指

1 練習
Practice

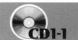 CD1-1

相同的彈奏模式依此類推……

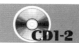

2 練習 Practice | 鍛鍊食指與無名指的肌耐力與協調穩定

CD1-2

相同的彈奏模式依此類推……

3 練習 Practice | 鍛鍊食指與小指的肌耐力與協調穩定

CD1-3

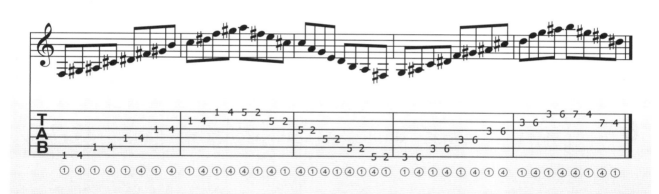

相同的彈奏模式依此類推……

4 練習 Practice | 鍛鍊中指與小指的肌耐力與協調穩定

CD1-4

相同的彈奏模式依此類推……

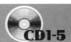
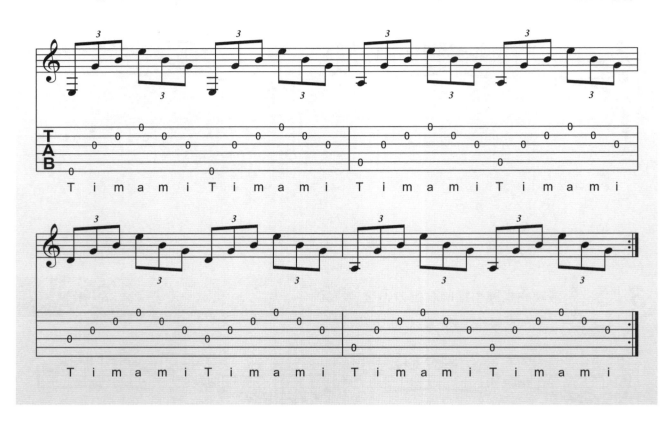

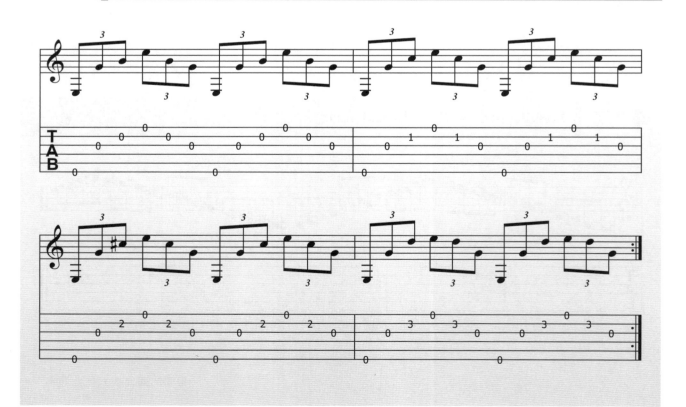

7 練習 Practice | 和上一個練習相同，右手拇指（T）這次改撥第五弦

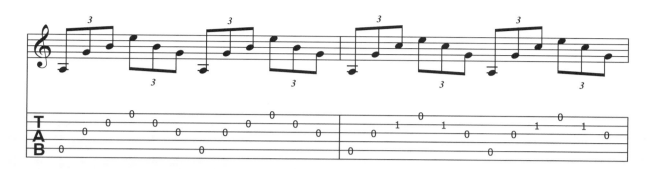

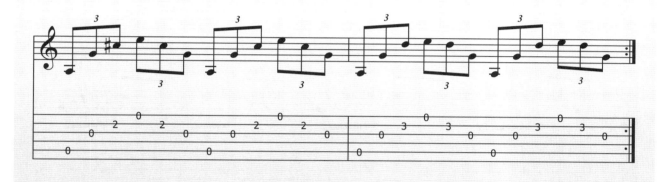

8 練習 Practice | 和上一個練習相同，右手拇指（T）這次改撥第四弦

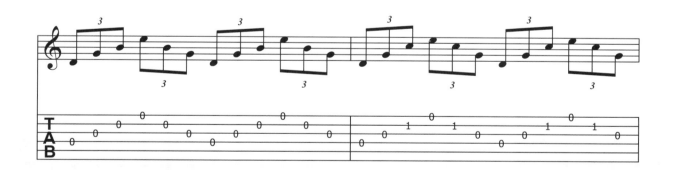

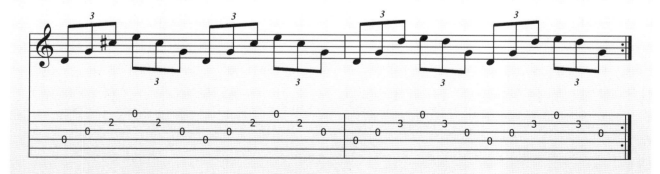

練習
Practice

9

和上一個練習相同，左手中指在第一小節壓第二弦第8格，第二小節壓第二弦第6格，第三小節壓第二弦第4格，第四小節壓第二弦第3格，仔細對照六線譜

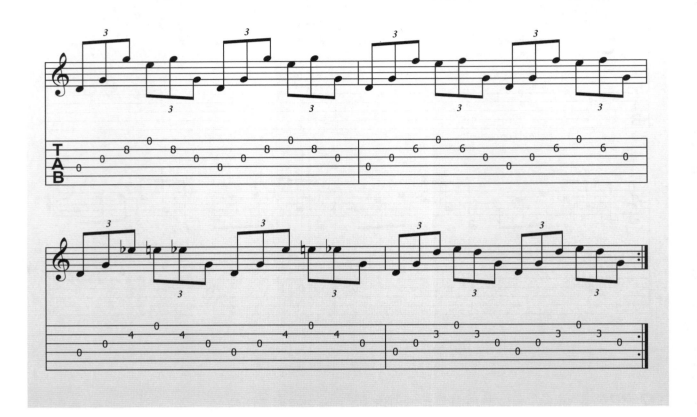

第 2 週課程

🎸 大調音階與升記號調號（Major Scales & Sharp Keys）

　　大部分音樂的旋律與和聲會有一個最主要的音符，其他的音符以這個主要的音符為基準排列成一個音符的群組稱做「音階（Scale）」，最常見的就是「大調音階（Major Scale）」。大調音階包含了所有七個被定義的音名，依照「全音（Whole Step）」與「半音（Half Step）」的音高距離排列成一個固定的公式。

🎵 大調音階的公式（W = Whole Step；H = Half Step）：

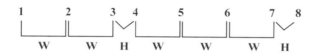

　　這個公式可以被套用在每一個大調音階。要注意的是任何大調音階的第三音到第四音，第七音到第八音的距離一定是要半音。

範例：C大調音階

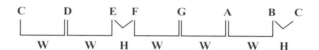

兩個半音會出現在E - F與B - C，這稱為「Naturally Occurring Half Steps」。

> 💡 注意：
> 1、任何大調音階的第3音到第4音，與第7音到第8音的距離一定半音。
> 2、任何情況下，E-F與B-C的距離一定半音。

範例：寫出G大調音階

所以G大調音階會因為上述原則出現一個「升記號（Sharp Sign）」。

> 💡 注意：
> 雖然中文稱「升F」，但書寫應為「F♯」，因為英文為「F Sharp」；
> 但音符的繪製上必須把「♯」畫在音符的左邊。

這些音階的結構中都包含了一個或數個升記號，為了方便起見，這些升記號會被一起寫在高音譜記號的旁邊，這就稱為「調號（Key Signature）」。這些升記號會被寫在固定的位置，而該位置在五線譜中的音符就必須要升半音，包含每個八度。

範例：調號之升記號的書寫位置

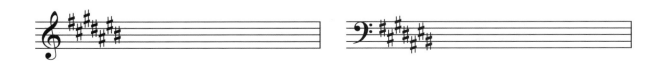

2 練習 Practice　寫出指定大調的升記號的位置

💡 注意：

快速寫出調號的方法：

1、熟記這些音符的順序F-C-G-D-A-E-B。

2、由左到右數至該大調主音的低全音，這些數過的音符都是該大調的升記號位置。

快速判斷調號的方法：

調號最右邊的升記號所在的原來音符音加全音，即為該調號表示的大調。

範例：判斷調號，最右邊的升記號標在A音，所以該調號為B大調。

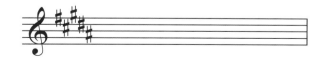

降記號調號與臨時升降記號（Flat Keys & Accidentals）

依照大調音階的公式，我們來試著寫出F大調音階：

所以我們發現F大調音階中的B必須變成B♭，整個以F為首的音群才能符合大調音階的公式。這代表F大調音階永遠包含著一個B♭。

和升記號相同，中文唸做「降B」；英文唸做「B Flat」，五線譜上的降記號應標記在音符的左邊。

3 練習 Practice　依照大調音階公式寫出下列大調音階

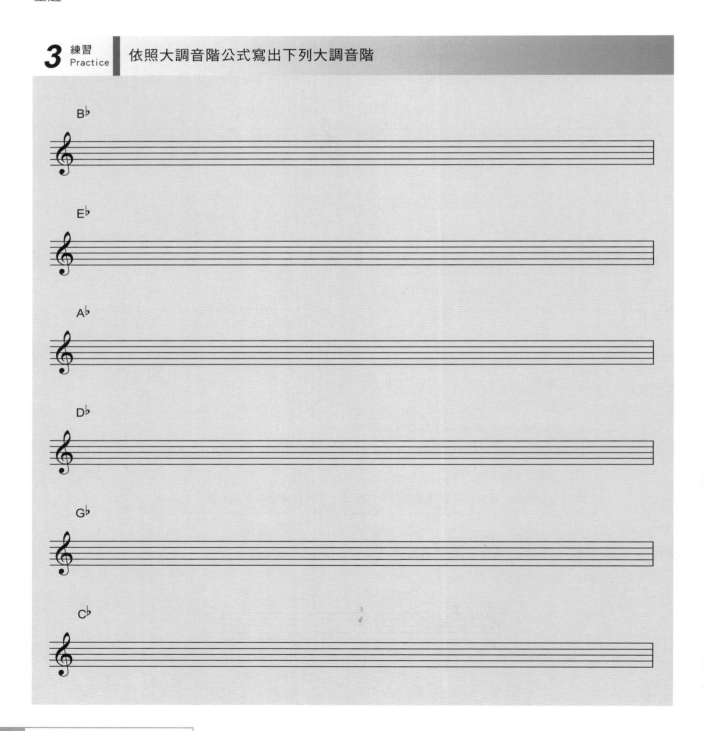

和升記號相同，所有降記號將被收集寫在五線譜的左邊，這也就是降記號的調號，而每一個降記號也都有固定被標記的位置。

範例：調號之降記號的標記位置

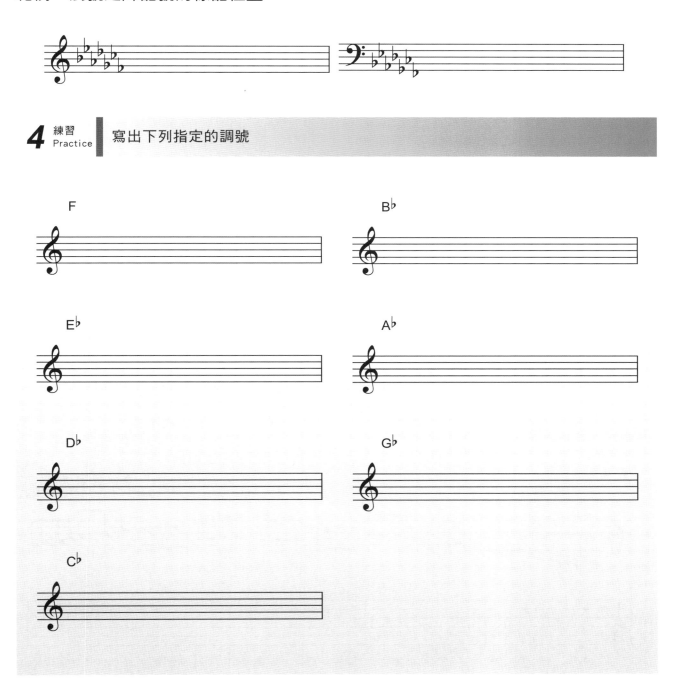

4 練習 Practice 寫出下列指定的調號

如果我們以7個降記號調號加上7個升記號調號，再加上調號不包含升降記號的C大調，總共會有15個大調，但事實上只有12個大調，這是因為有些調號有兩個名字，就如D♭和C♯；G♭和F♯；C♭和B等等。當一個音高有兩個音名，這樣的關係稱為「Enharmonic」。Enharmonic的音事實上是同一個「音高-Pitch」。

5 練習 Practice | 寫出C#Major與D♭Major音階，並加以比較

C# D♭

> 💡 **快速寫出調號的方法：**
> 1、熟記這些音符的順序B-E-A-D-G-C-F（和升記號調號相反）
> 2、由左到右數至該大調主音（先忽略降記號），再加一個音名，包含這個音名和這些數過的音符
> 都是該大調的降記號位置。
>
> 快速判斷調號的方法：
> 調號由右到左的第二個降記號的位置的音符（包含降記號），即為該調號表示的大調。

範例：判斷調號，調號由右到左的第二個音是D♭，所以這是D♭大調。

　　升記號與降記號可以用於臨時的改變一個音的音高來因應一個特殊的旋律或和聲，當這個現象發生時，這些升降記號成為「Accidentals」。另外一種情況是取消既有的升降記號，這是一個「還原記號（ Natural Sign ）」。

降B　　　　　　　　　　　還原B

🎸 運指練習

1 練習 Practice

🖸 CD1-10

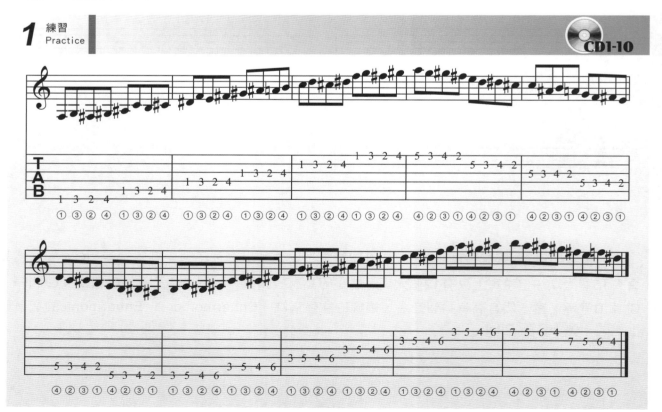

相同的彈奏模式依此類推……

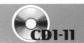

第2週

2 練習 Practice 鍛練無名指與小指的肌耐力與協調穩定 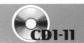 CD1-11

相同的彈奏模式依此類推……

3 練習 Practice 練習撥弦（Picking）的準確性 CD1-12

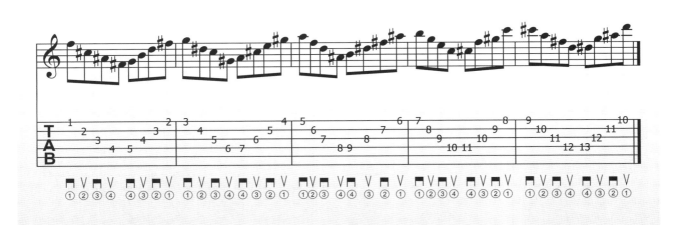

4 練習 Practice 練習撥弦（Picking）的準確性 CD1-13

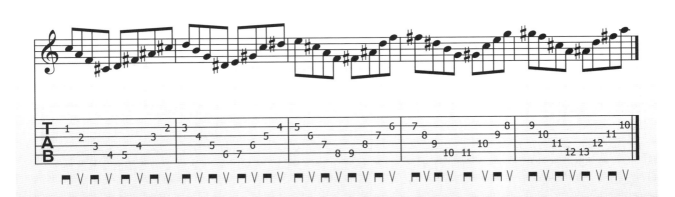

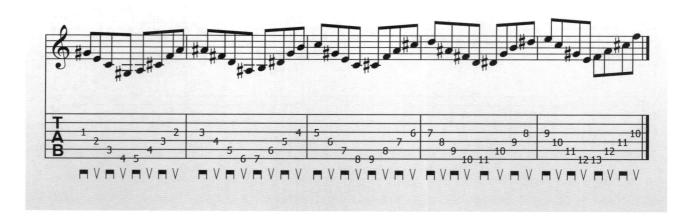

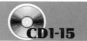

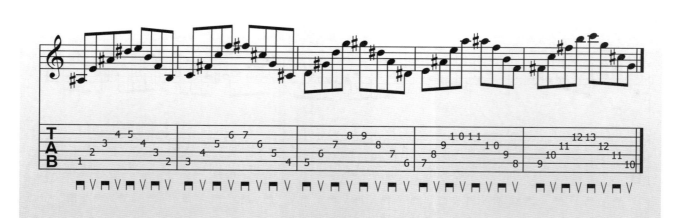

8 練習 Practice | 練習撥弦（Picking）的準確性　CD1-17

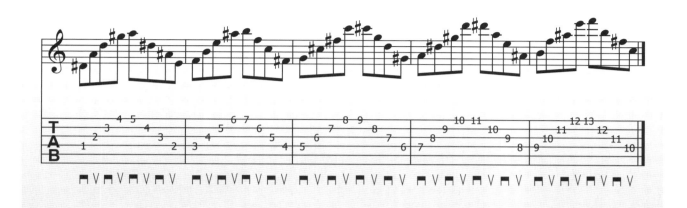

9 練習 Practice | 練習兩弦撥弦（Picking）　CD1-18

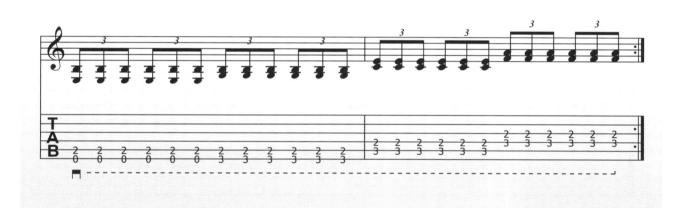

10 練習 Practice | 練習節奏撥弦（Picking），左手的壓法和上一個練習相同　CD1-19

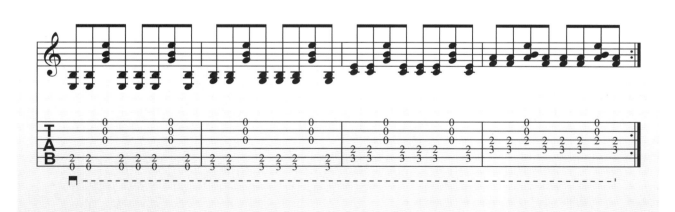

11 練習
Practice

練習以右手手指彈奏（Fingering）類似上一個練習的節奏，高音第一、二、三弦分別以右手i、m、a三指撥弦。左手的壓法和上一個練習相同

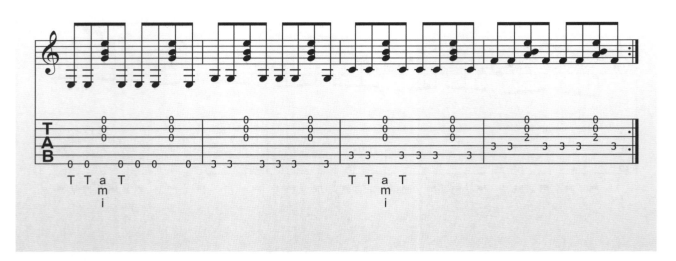

12 練習
Practice

練習另一個節奏（Fingering）。左手的壓法和上一個練習相同

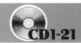

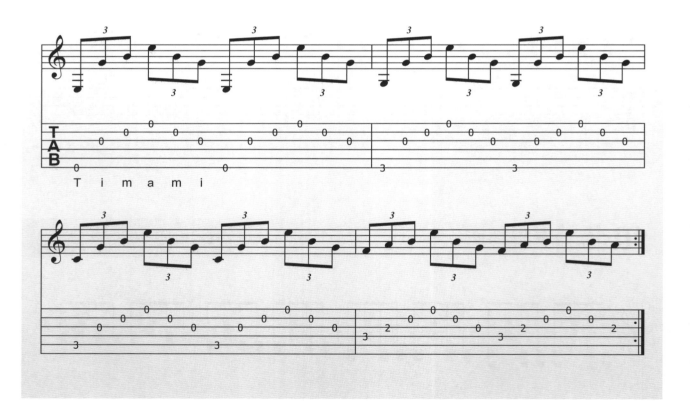

第 3 週課程

五聲音階（Pentatonic Scales）

「Penta」是5的意思，所以「Pentatonic Scale」就是五個音所組成的音階。是被運用最廣泛的音階。

大調五聲音階（Major Pentatonic Scales）

大調五聲音階是自然大調音階去除第4音與第7音，公式如下：

$$\text{Major Pentatonic Scales} = 1 \quad 2 \quad 3 \quad 5 \quad 6$$

範例：C大調自然大調音階與大調五聲音階

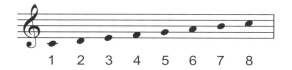

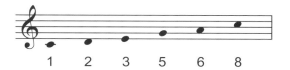

1 練習 Practice ｜ 寫出指定的大調五聲音階

A

E

G

♥ 吉他第六弦的音名

熟記這些音符在指板上的位置。

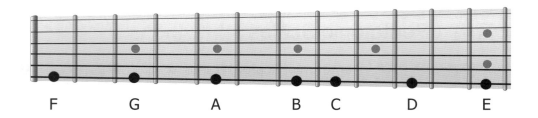

F G A B C D E

♥ 吉他第五弦的音名

熟記這些音符在指板上的位置。

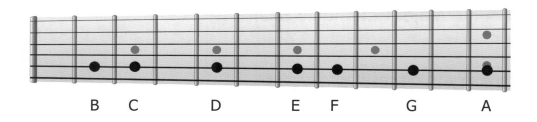

B C D E F G A

1 練習
Practice

　　隨機地唸出一個音名,並且在最短的時間內將第六弦上的該音符彈出並且隨即彈出在第五弦
上的相同音符,並用耳朵判斷彈出的兩個音是否為相同音高(或八度音)

🎸 指型(Fingering Patterns)

♥ 指型編號的說明:

Pattern #1與Pattern #2:

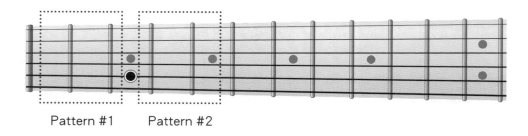

Pattern #1　　Pattern #2

　　將任意「第五弦」上的音符當作「主音」,從這個音符為基準可向左、右兩側各彈出一個相同調
性與名稱的「音階」、「和弦」或「琶音」。左側的稱「Pattern #1」;右側的稱「Pattern #2」。
　　也就是任何「音階」、「和弦」或「琶音」的指型圖裡的「最低主音」位置在第五弦上,主
音位置偏右側的指型稱為「Pattern #1」;主音位置偏左側的指型稱為「Pattern #2」。

Pattern #3與Pattern #4：

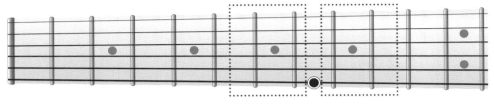

Pattern #3　　Pattern #4

　　將任意「第六弦」上的音符當作「主音」，從這個音符為基準可向左、右兩側各彈出一個相同調性與名稱的「音階」、「和弦」或「琶音」。左側的稱「Pattern #3」；右側的稱「Pattern #4」。也就是任何「音階」、「和弦」或「琶音」的指型圖裡的「最低主音」位置在第六弦上，主音位置偏右側的指型稱為「Pattern #3」；主音位置偏左側的指型稱為「Pattern #4」。

Pattern #5：

　　下圖兩個音這樣的相對位置是「八度音」，第四弦的音名皆可由第六弦推得。

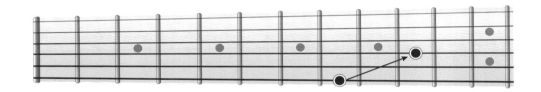

　　將任意「第四弦」上的音符當作「主音」，從這個音符為基準一樣地可向左、右兩側各彈出一個相同調性與名稱的「音階」、「和弦」或「琶音」。

　　但是左邊的指型其實就是Pattern #4，右側的稱「Pattern #5」。

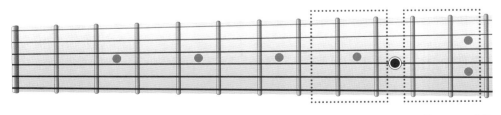

Pattern #5

　　也就是任何「音階」、「和弦」或「琶音」的指型圖裡的「最低主音」位置在第四弦上的指型稱為「Pattern #5」。

大調五聲音階Pattern #1、#3

　　五聲音階被廣泛應用在Blues，Rock等音樂風格；而大調五聲音階（Major Pentatonic）則出現在許多鄉村音樂（Country Music）裡，現代流行音樂也大量地使用。這裡我們先練習大調五聲音階Pattern #3與Pattern #1兩個指型。

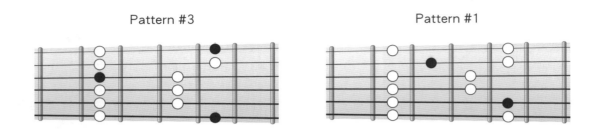

Pattern #3　　　　　　　　　　　　　Pattern #1

　　上圖指型黑色實心圓的記號代表該音階主音的位置，例如C大調五聲音階的主音為C音，亦即將黑色實心圓（通常採用低音弦的較容易）主音的位置對準吉他指板上C音的位置，並彈奏該音階指型，就可以聽到C大調五聲音階。

C大調五聲音階Pattern #3：

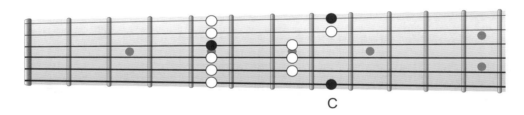

C

B♭大調五聲音階Pattern #3：

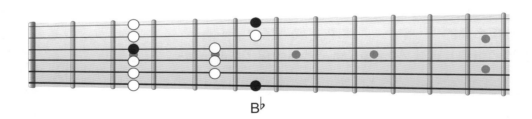

B♭

A♭大調五聲音階Pattern #3：

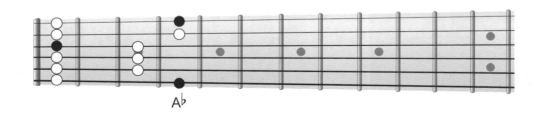

A♭

　　這樣的移調方式將會運用在任何音階與任何指型。

♥ C大調五聲音階Pattern #3練習

　　將C大調五聲音階Pattern #3的指型圖像熟記，並且在彈奏每個練習時，都必須清楚的知道每個音符在指型上的相對位置。熟練音階的練習方式除了使用節拍器上下行反覆彈奏音階外，模進（Sequence）的練習格外重要。務必練習下列幾種形式：

　　【模進形式A】：13、24、35、46、57、68、79……
　　【模進形式B】：123、234、345、456、567、678、789……
　　【模進形式C】：1234、2345、3456、4567、5678、6789……
　　數字代表在音階指型上從最低音開始的第幾個彈奏音符。

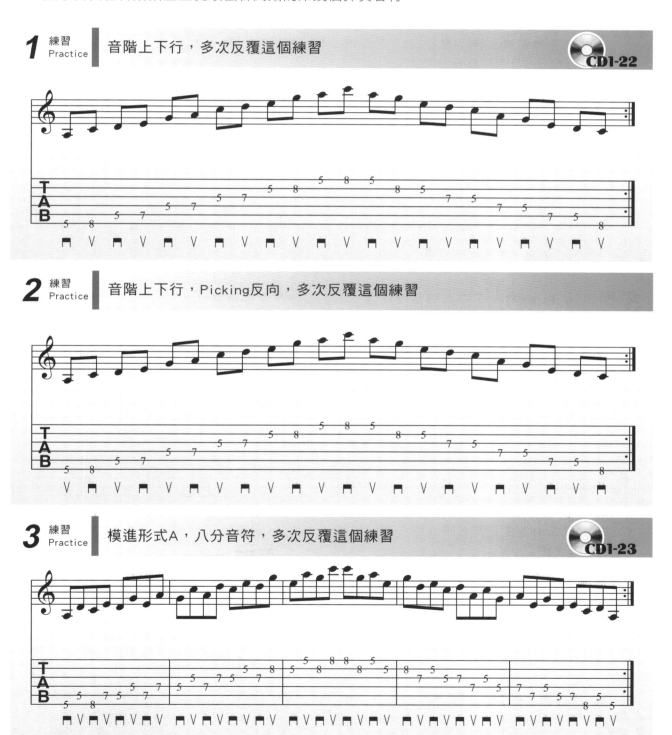

1 練習 Practice　　音階上下行，多次反覆這個練習　　CD1-22

2 練習 Practice　　音階上下行，Picking反向，多次反覆這個練習

3 練習 Practice　　模進形式A，八分音符，多次反覆這個練習　　CD1-23

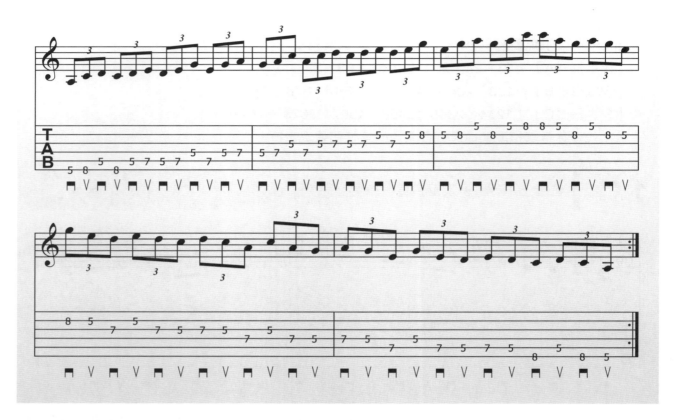

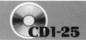

6 練習 Practice | 跨弦模進，八分音符，多次反覆這個練習

CD1-26

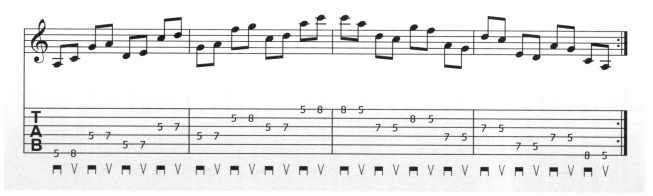

7 練習 Practice | 跨弦模進，十六分音符，多次反覆這個練習

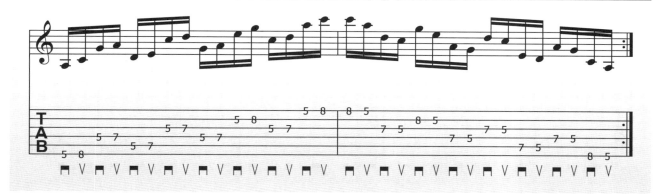

♥ C大調五聲音階Pattern #1練習

將C大調五聲音階Pattern #1 的指型圖像熟記，並且在彈奏每個練習時，都必須清楚的知道每個音符在指型上的相對位置。務必使用節拍器。

【模進型式A】：13、24、35、46、57、68、79……

【模進型式B】：123、234、345、456、567、678、789……

【模進型式C】：1234、2345、3456、4567、5678、6789……

模進型式數字代表在音階指型上從最低音開始的第幾個彈奏音符。

1 練習 Practice | 音階上下行，多次反覆這個練習

CD1-27

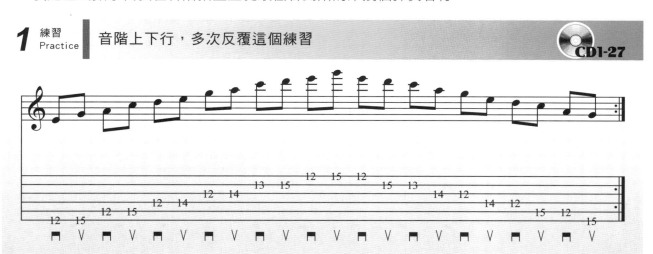

2 練習 Practice 音階上下行，Picking反向，多次反覆這個練習

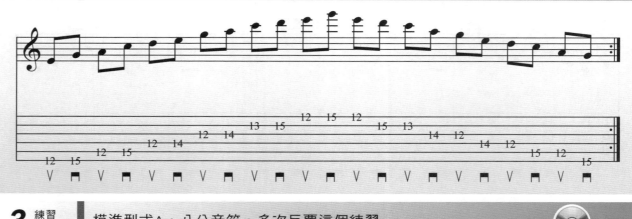

3 練習 Practice 模進型式A，八分音符，多次反覆這個練習

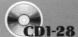

4 練習 Practice 模進型式B，八分音符三連音，多次反覆這個練習

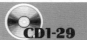

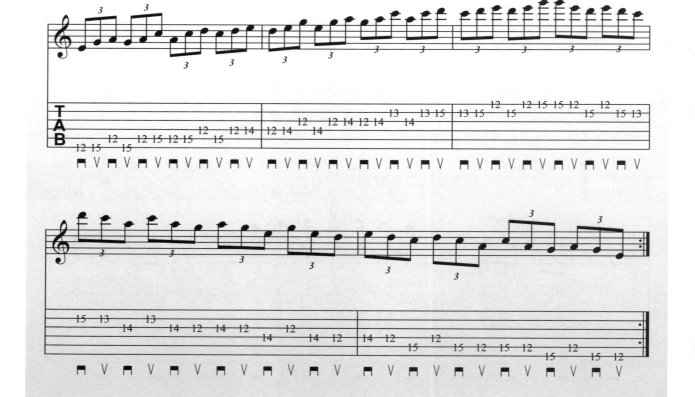

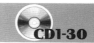

5 練習 Practice | 模進型式C，十六分音符四連音，多次反覆這個練習　CD1-30

第3週

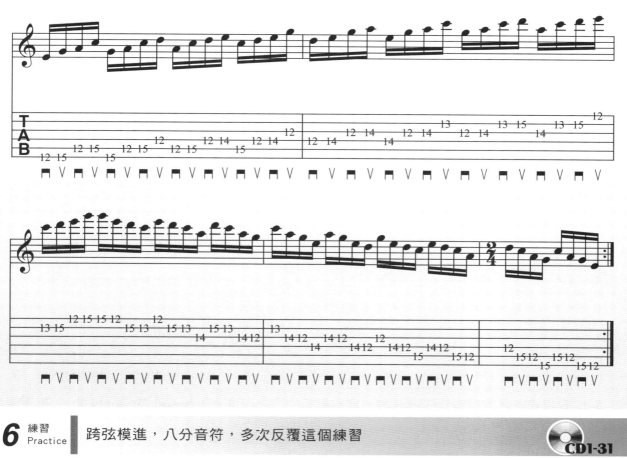

6 練習 Practice | 跨弦模進，八分音符，多次反覆這個練習　CD1-31

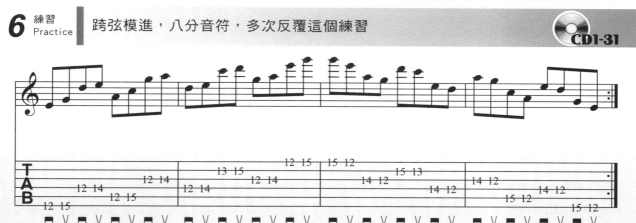

7 練習 Practice | 跨弦模進，十六分音符，多次反覆這個練習

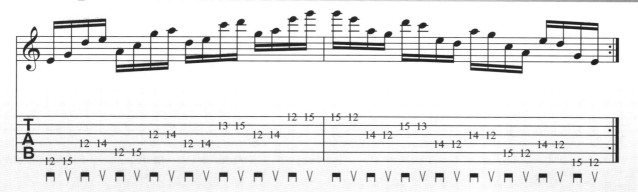

🎸 音程（Intervals）

　　兩個音高的距離稱為「音程」。如果這些音高是在不同時間點上出現，形成一段旋律，這些音符則構成「旋律音程（ Melodic Interval ）」，他們的音程名字是根據一個音階上包含的音名數量而來。例如 C － D 包含兩個音名，所以稱為「二度音程（ Second Interval ）」；C － D － E 包含了三個音名，所以稱為「三度音程（Third Interval ）」；B♭ － C － D － E 包含了四個音名，所以稱為「四度音程（ Fourth Interval ）」；C♯~ G♯包含了五個音名，所以稱為「五度音程（Fifth Interval ）」；如果音程包含八個音名稱為「八度音（ Octave ）」；如果兩個音是同一音高，稱為「無音程（ Unison ）」。音程所包含音階音名數稱為「音程量（ Interval Quantity ）」。

1 練習 Practice　寫出指定的「音程量」

音程量：5度

　　有些音程包含了相同數量的音名數，具有相同的「音程量（ Interval Quantity ）」，但實際的距離並不相同。

　　即使 C ~ E 和 C ~ E♭ 有相同的「音程量（Interval Quantity）」，都是三度音程，但這兩種三度音程還是不相同的，根據它們實際包含的半音（Half Steps）數的距離，我們會在「音程量（Interval Quantity）」前冠上一個名詞「音程質（Interval Quality）」來區別這兩個不同距離的三度音程。

「音程質（Interval Quality）」的命名：
　　1、算音階音名數來計算「音程量（Interval Quantity）」。
　　2、「音程質（Interval Quality）」的定義如下：

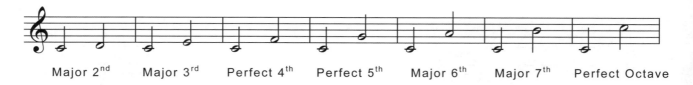

Major 2ⁿᵈ　　Major 3ʳᵈ　　Perfect 4ᵗʰ　　Perfect 5ᵗʰ　　Major 6ᵗʰ　　Major 7ᵗʰ　　Perfect Octave

💡 音程推算要領：

完全5度　＝　直接算5個音名（B與B♭例外）
完全4度　＝　完全5度－全音
大6度　＝　完全5度＋全音
大7度　＝　8度（1度）－半音
大2度　＝　1度＋全音
大3度　＝　2個全音

※如果比「Major」大音程少半音，則稱為「Minor」小音程。

※如果比「Perfect」完全音程或「Minor」小音程少半音，則稱為「Diminished」減音程。

※如果比「Perfect」完全音程或「Major」大音程多半音，則稱為「Augmented」增音程。

2 練習 Practice　寫出音程全名，「音程質（Interval Quality）」＋「音程量（Interval Quantity）」

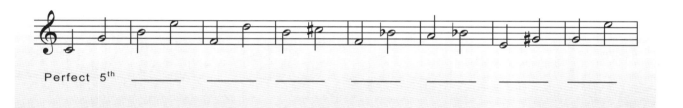

Perfect 5th ＿＿＿＿　＿＿＿＿　＿＿＿＿　＿＿＿＿　＿＿＿＿　＿＿＿＿

範例：建立一個上行的旋律音程（Ascending Melodic Interval）

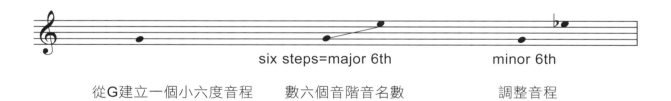

six steps=major 6th　　　　minor 6th

從G建立一個小六度音程　　數六個音階音名數　　　　調整音程

3 練習 Practice　依照指定上行音程（Ascending Melodic Interva）畫出第二個音。（P：Perfect完全音程、MA：Major大音程、MI：Minor小音程、A：Augmented增音程、D：Diminished減音程）

P5　　MI7　　MA3　　A4　　MA7　　D5　　A3　　MI6　　P4

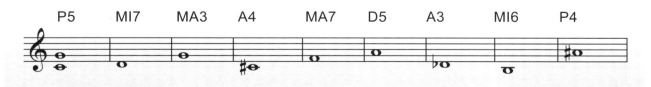

範例：「重升記號（Double Sharps）」與「重降記號（Double Flats）」

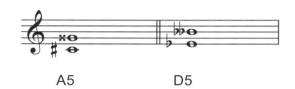

A5 D5

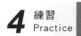 **4** 練習 Practice | 寫出音程全名，「音程質（Interval Quality）」＋「音程量（Interval Quantity）」

A4 ＿＿＿ ＿＿＿ ＿＿＿ ＿＿＿ ＿＿＿ ＿＿＿ ＿＿＿

運指練習

1 練習 Practice | 練習另一種右手撥弦（Fingering）的節奏，左手食指在第二小節壓第二弦第1格，第三小節壓第二弦第2格，第四小節壓第二弦第3格，仔細對照六線譜 CD1-32

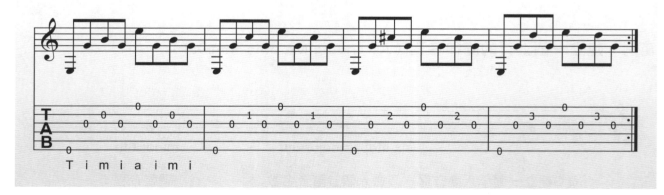

Timiaimi

2 練習 Practice | 和上一個練習相同，右手拇指（T）這次改撥第五弦 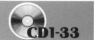 CD1-33

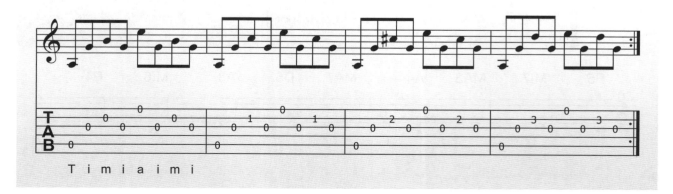

Timiaimi

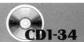
3 練習
Practice | 和上一個練習相同，右手拇指（T）這次改撥第四弦

CD1-34

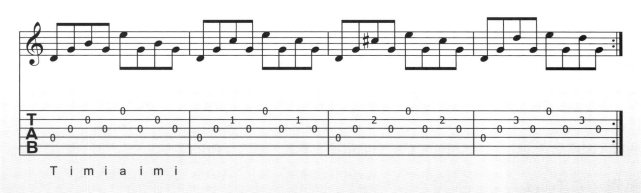

Timiaimi

第 4 週課程

🎸 三和弦（Triads）

　　如果三個或三個以上的音在同一時間出現稱為「和弦（Chord）」，而大部分和聲的基本架構是由三個音分別是基準音、三度音程、五度音程所組成，稱為「三和弦（Triads）」。三和弦的第一個基準音，也是這個和弦名稱的命名依據，稱為「根音（Root）」。

範例： C Triad

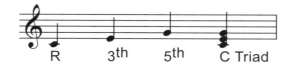

　　最常見的兩種三和弦為：「大三和弦（Major Triad）」與「小三和弦（Minor Triad）」。雖然這兩種三和弦都包含根音、三度音、五度音，但它們具有不同的三度音程質（Quality），「大三和弦（Major Triad）」具有大三度（Major 3rd）；「小三和弦（Minor Triad）」具有小三度（ Minor 3rd ）。它們所包含的五度音程是相同的。當我們定義和弦名稱時，以根音為和弦名稱的前半部，後半部則是「質（Quality）」，所以以 C 為根音的大三和弦稱為「C Major」書寫為「C」；以 C 為根音的小三和弦稱為「C Minor」書寫為「Cm」。

1 練習 Practice ┃ 寫下這些三和弦的名稱

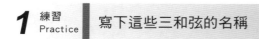

2 練習 Practice ┃ 畫出以指定音為根音的大三和弦

3 練習 Practice ┃ 畫出以指定音為根音的小三和弦

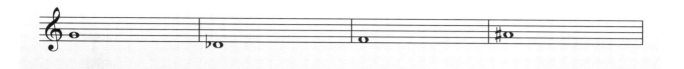

　　另外有兩種三和弦,一個是包含根音、大三度音、增五度音的三和弦,稱為「增三和弦 (Augmented Triad)」,若以C為根音則書寫為「C+」或「Caug」;另一個是包含根音、小 三度音、減五度音的三和弦,稱為「減三和弦 (Diminished Triad)」,若以C為根音則書寫為 「C。」或「Cdim」。

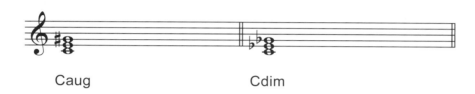

Caug　　　　　　　　Cdim

4 練習 Practice ┃ 寫下這些三和弦的名稱

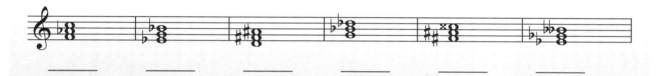

5 練習 Practice ┃ 畫出以指定音為根音的增三和弦

6 練習 Practice ┃ 畫出以指定音為根音的減三和弦

 重點整理:

| Xmajor | I — 3 — 5 | Xaug | I — 3 — #5 |
| Xminor | I — ♭3 — 5 | Xdim | I — ♭3 — ♭5 |

♦ 和弦圖

　　和弦在吉他上通常有固定的按壓方式，和弦圖幫助吉他演奏者記錄每個和弦組成音符的按壓位置。這裡示範的和弦圖正好和上述音階圖成垂直方向，橫的線代表琴衍或稱琴格；直的線代表吉他的六條弦，下方的數字告訴我們第一弦到第六弦的相對位置。

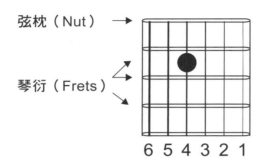

　　通常在樂譜上看到的和弦圖將顯示如下圖，格子中的黑點即是該和弦的組成音符，每一個音符將用該弦上方指示的左手手指按壓黑點指示的琴格，每一支按壓和弦組成音的手指將盡量以指尖按壓，並且不可觸碰到鄰近的弦。必要時請教師協助。

D 和弦名稱

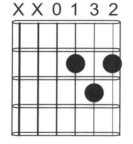

X = 該弦不要被彈出聲音
0 = 該弦不需任何手指按壓，
彈空弦音即可
左手手指（1=食指；2=中指；
3=無名指；4=小指）

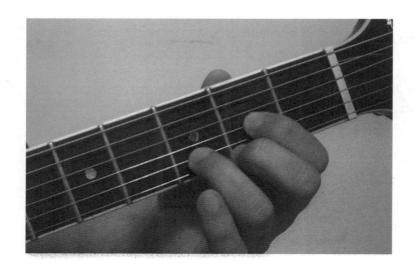

開放把位大三和弦

這裡介紹6個以自然音（Natural Note）為根音（Root）在開放把位（使用到空弦）的大三和弦，每個和弦的名稱都是以根音的音名來命名。務必熟記每個和弦的「名稱」與「按法」！

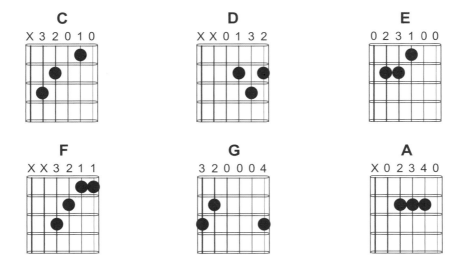

和弦進行

節奏吉他的樂譜表示方式如下，基本上和五線譜的記號相同，加上和弦名稱和特定的節奏或和弦刷法，五線譜上每一小節內的斜線代表四個拍子的位置，並無特定的節奏需要被表現，有時候能更清楚的顯示和弦名稱標示的位置。

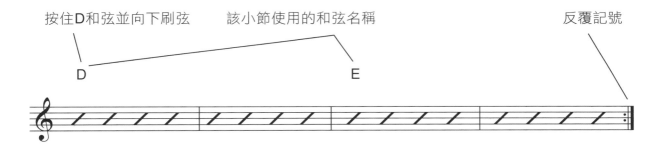

若是被指定的節奏，和弦進行譜表會顯示如下：

一小節刷弦四下，亦即每一拍刷弦一下（ ⁒ ：彈奏與前一小節相同的內容）

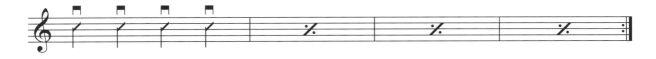

一小節刷弦兩下，亦即每兩拍刷弦一下

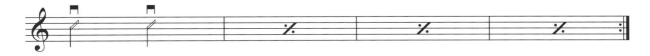

一小節刷弦一下，亦即每四拍刷弦一下

練習 **1** Practice　按出每個指定的和弦並彈出指定的節奏　CD1-35

練習 **2** Practice　按出每個指定的和弦並彈出指定的節奏　CD1-36

練習 **3** Practice　按出每個指定的和弦並彈出指定的節奏　CD1-37

練習 **4** Practice　按出每個指定的和弦並彈出指定的節奏　CD1-38

練習 **5** Practice　按出每個指定的和弦並彈出指定的節奏　CD1-39

6 練習 Practice | 按出每個指定的和弦並彈出指定的節奏 — CD1-40

7 練習 Practice | 按出每個指定的和弦並彈出教師指定或自行編排的節奏 — CD1-41

🎸 節奏視奏

　　以擊拍或在吉他上彈奏節奏音形的方法來做節奏訓練。儘可能的使用拍節器保持速度的平穩，並且要用腳跟著四分音符打拍子。

1 練習 Practice

2 練習 Practice

3 練習
Practice

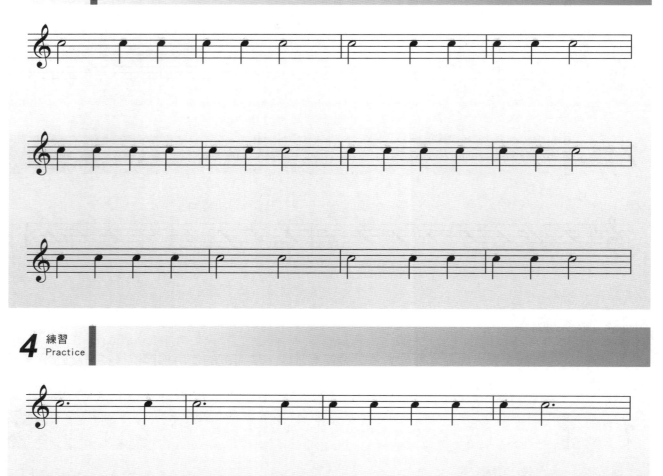

4 練習
Practice

🎸 練習曲

針對這個練習曲我們用右手Fingering來詮釋它，右手的指法可用下列兩種：

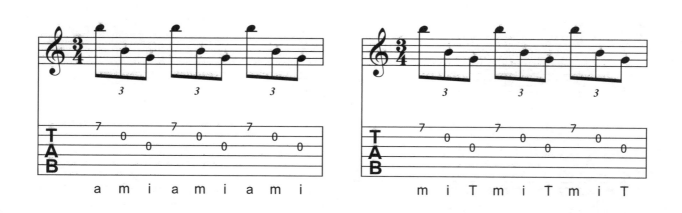

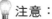 注意：

整個練習曲左手只需一根手指在第一弦上移動即可，請仔細對照六線譜。

CD1-42

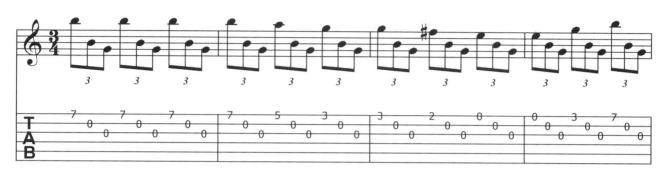

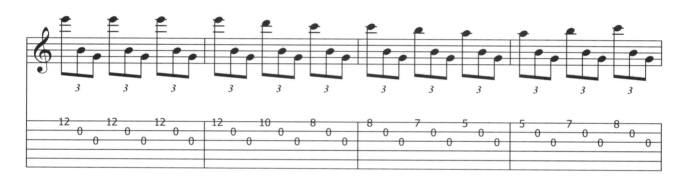

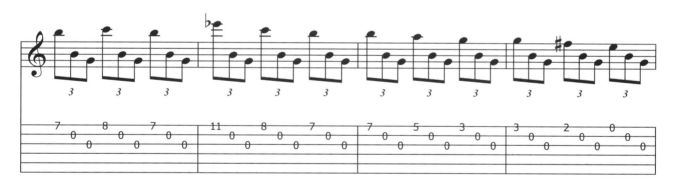

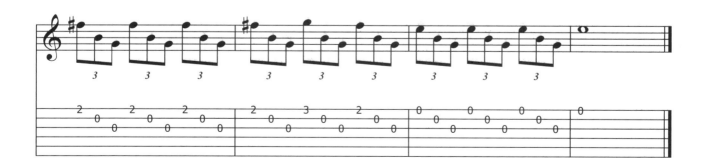

第 5 週課程

🎸 拍號與連結線（Time Signatures & Ties）

在五線譜上調號右邊的Time signature顯示著樂曲的律動方式，上面的數字顯示有多少拍在一小節中；下面的數字顯示每一拍的Note Value。

4/4代表每一小節的長度由相當「四個」「四分音符」構成，並且每小節有四拍。
3/4代表每一小節的長度由相當「三個」「四分音符」構成，並且每小節有三拍。
2/4代表每一小節的長度由相當「兩個」「四分音符」構成，並且每小節有二拍。

範例： Time Signatures

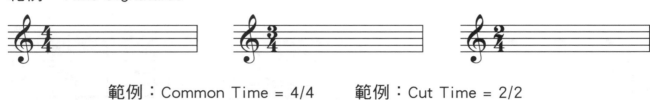

範例： Common Time = 4/4 **範例：** Cut Time = 2/2

1 練習 Practice | 畫上 Bar Lines

2 練習 Practice | 補上一個音符，使每個小節完整

🎸 Ties（連結線）

連結線是一條曲線連接兩個相同音高的音符，目的是結合兩個音符的長度，被連結的兩個音符應視為一個新的音符，後面的音符為第一個音符的延伸。

🎸 Slur（圓滑線）

用於兩個以上不同音高的音符，表示這些音符與音符間的轉換必須被圓滑地彈奏。

3 練習 Practice　重新整理下列音符，使其能明顯地顯示每一拍

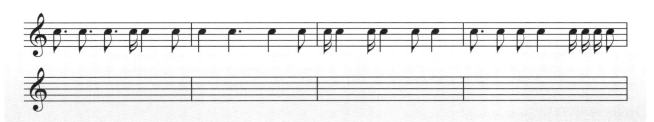

🎸 小調五聲音階（Minor Pentatonic Scales）

小調五聲音階是自然小調音階（下一週將詳細介紹）去除第2音與第6音，公式如下：

Minor Pentatonic Scales＝ 1 ♭3 4 5 ♭7

範例：C小調自然小調音階與小調五聲音階

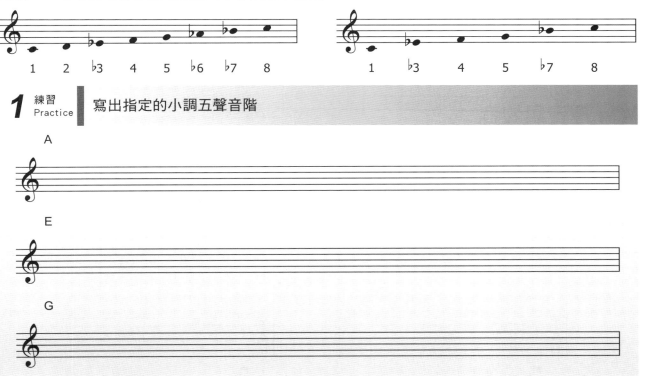

1 練習 Practice　寫出指定的小調五聲音階

A

E

G

小調五聲音階Pattern #2、#4

小調五聲音階在許多音樂風格中被廣泛使用，如藍調、搖滾等。這裡我們練習小調五聲音階Pattern # 4與Pattern # 2兩個指型。

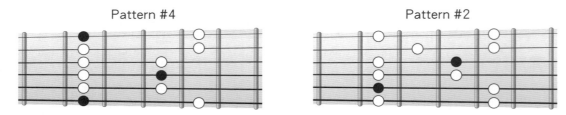

上圖指型黑色實心圓的記號代表該音階主音的位置，例如A小調五聲音階的主音為A音，亦即將黑色實心圓（通常採用低音弦的較容易）主音的位置對準吉他指板上A音的位置，並彈奏該音階指型，就可以聽到A小調五聲音階。這樣的移調方式將會運用在任何音階與任何指型。

A小調五聲音階Pattern #4

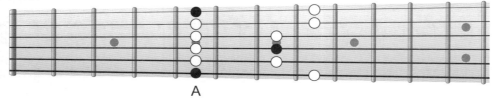

G小調五聲音階Pattern #4

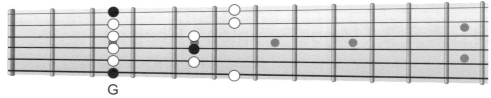

F小調五聲音階Pattern #4

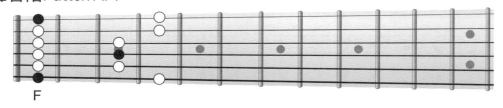

搥音與勾音

搥音與勾音是主奏吉他的基本技巧，搥音的方法為：彈第一個音，也就是音高比較低的音，下一個音的聲響則是藉由無名指指尖像鐵鎚般地往第七琴格搥下，這個動作稱作搥音（Hammer-on），所以在這個過程中，右手只彈第一個音，第二個音發生時右手並沒有做任何動作，譜上的記號是「H」。

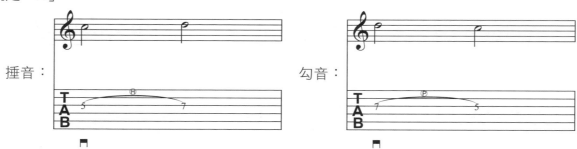

　　勾音（Pull-off）則是和捶音相反，用食指按好第五琴格待命，同時無名指也按好第七琴格，接下來右手彈第七琴格這個第一個音符，然後無名指指尖輕挑起弦離開指板，讓音符自然落至第五琴格，在這個過程中，右手只彈第一個音，第二個音發生時右手並沒有做任何動作。譜上的記號是「P」。

　　為了抑制不必要的雜音，在捶與勾的過程中，可用食指指腹碰觸鄰近的高音弦，如此一來，在捶勾的過程中即使不小心撥弄到鄰近的高音弦也不會產生雜音。以下是大致以A小調五聲音階Pattern #4的位置的捶音勾音練習。

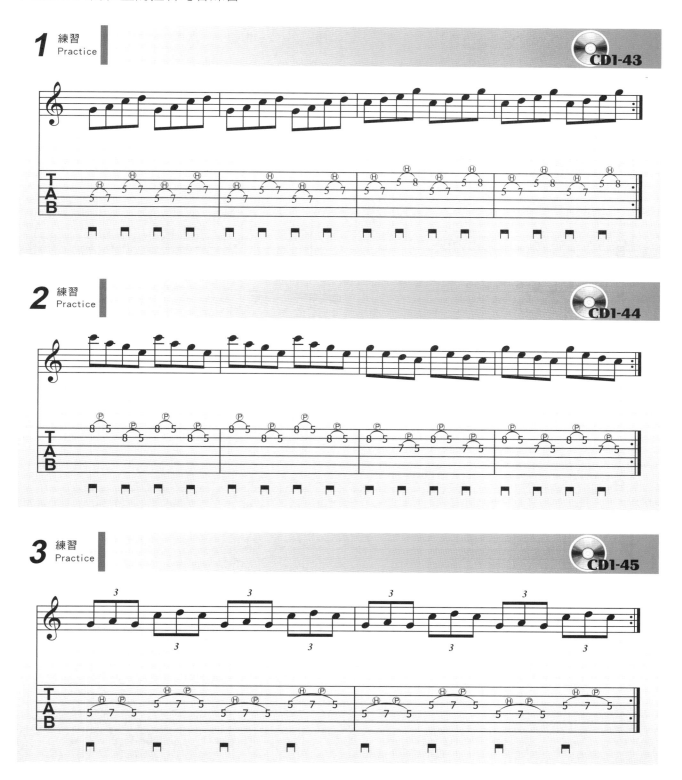

4 練習 Practice

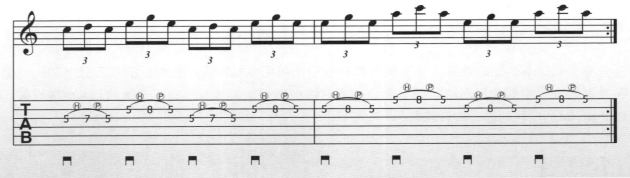

5 練習 Practice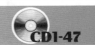

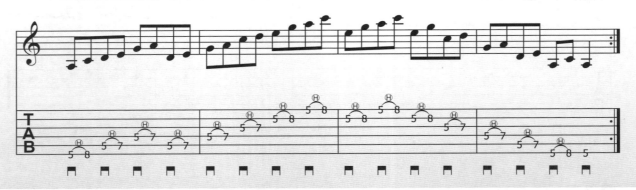

6 練習 Practice

7 練習 Practice

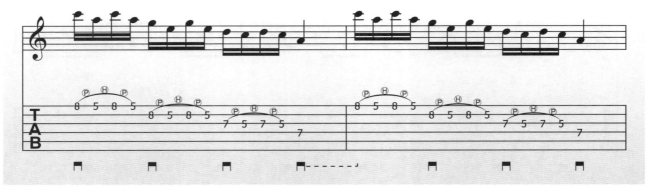

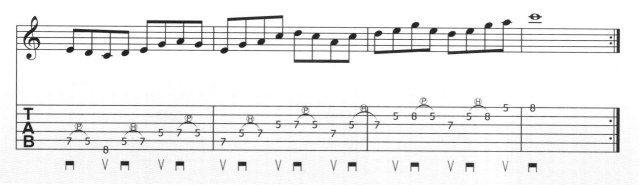

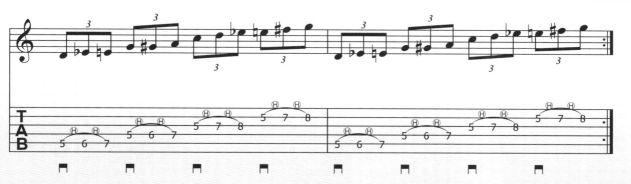

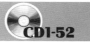

開放把位小三和弦

這裡介紹3個以自然音（Natural Note）為根音（Root）在開放把位的小三和弦，每個和弦的名稱都是以根音加上mi或m來命名。例如Dm或Dmi。務必熟記每個和弦的「名稱」與「按法」！

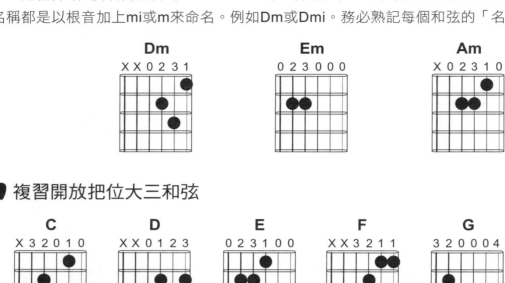

複習開放把位大三和弦

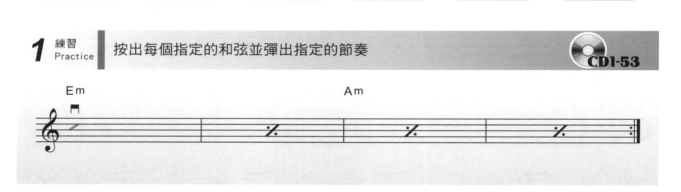

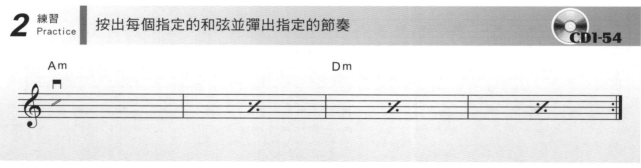

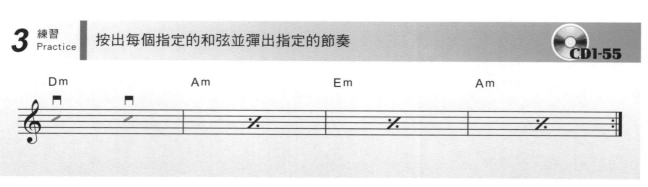

4 練習 Practice | 按出每個指定的和弦並彈出指定的節奏 CD1-56

5 練習 Practice | 按出每個指定的和弦並彈出指定的節奏 CD1-57

6 練習 Practice | 按出每個指定的和弦並彈出指定的節奏 CD1-58

7 練習 Practice | 按出每個指定的和弦並彈出指定的節奏 CD1-59

8 練習 Practice | 按出每個指定的和弦並彈出指定的節奏 CD1-60

9 練習 Practice | 按出每個指定的和弦並彈出指定的節奏 CD1-61

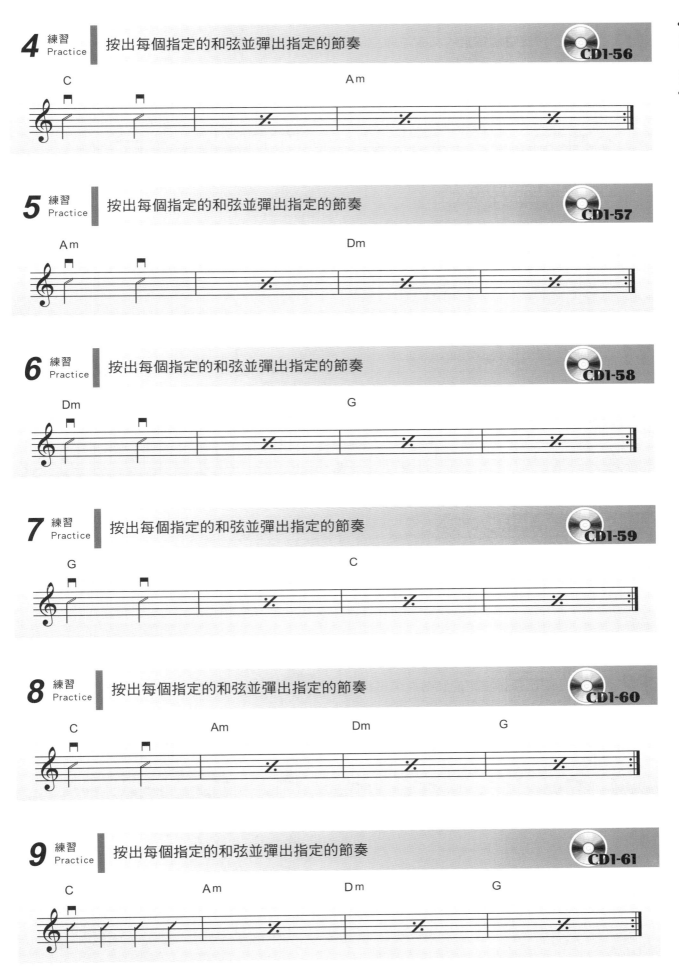

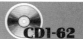
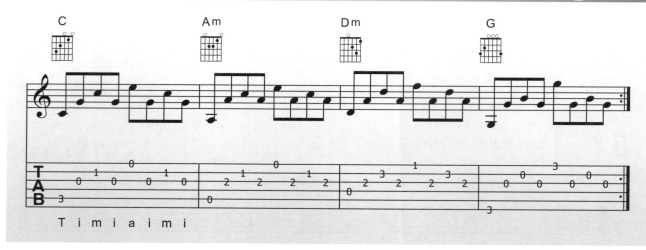

T i m i a i m i

T T a T T a T
m i m i
i

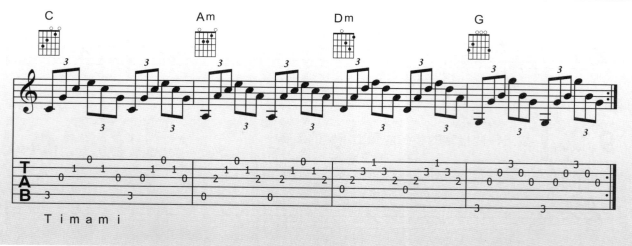

T i m a m i

第 6 週課程

自然小調音階（Natural Minor Scale）

大調與小調的的特質決定自一個重要的音符：三度音程。大調具有大三度音程；小調具有小三度音程。

自然小調音階（Natural Minor Scale）公式：

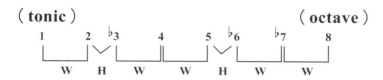

範例：A自然小調音階

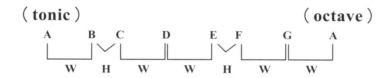

1 練習 Practice ｜ 在五線譜上寫出E自然小調音階

2 練習 Practice ｜ 在五線譜上寫出D自然小調音階

3 練習 Practice ｜ 寫出下列自然小調音階（升記號調號）

B minor

F# minor

C# minor

G# minor

D# minor

A# minor

4 練習
Practice 寫出下列自然小調音階（降記號調號）

G minor

C minor

F minor

B♭ minor

E♭ minor

A♭ minor

● 關係小調音階（Relative Minor Scales）

由上面的練習推出來的調號得知：C大調＝A小調（沒有升降記號）；G大調＝E小調（一個升記號）；F大調＝D小調（一個降記號）等等，這種關係稱為「關係調（Relative Keys）」，對於一個大調來說，會有一個相對應的「關係小調（Relative Minor）」；對於一個小調來說，會有一個相對應的「關係大調（Relative Major）」。一對關係大小調的主音（Tonic）的距離為：小三度音程。

5 練習 Practice ┃ 寫出下列關係小調與調號

大調	關係小調	調號
C Major	A minor	
G Major	E minor	
F Major	D minor	
D Major	___minor	
B♭ Major	___minor	
A Major	___minor	
E♭ Major	___minor	
E Major	___minor	

大調	關係小調	調號
A♭ Major	____minor	
B Major	____minor	
D♭ Major	____minor	
F♯ Major	____minor	
G♭ Major	____minor	
C♯ Major	____minor	
C♭ Major	____minor	

6 練習 Practice | 寫下指定小調的關係大調

1、G minor = ____Major

2、F♯ minor = ____Major

3、F minor = ____Major

4、G♯ minor = ____Major

5、E♭ minor = ____Major

6、D minor = ____Major

7、B minor = ____Major

8、C minor = ____Major

9、C♯ minor = ____Major

10、B♭ minor = ____Major

11、E minor = ____Major

12、A minor = ____Major

🎸 平行小調（Parallel Minor Keys）

另外一個大小調的關係為擁有相同的主音（Tonic），但音階結構與調號不同，稱為「平行調（Parallel Keys）」。

7 練習 Practice　寫出指定的音階

C Major

C minor

💡 由此比較兩組音階可知：

C major：1　2　3　4　5　6　7　8
C minor：1　2　♭3　4　5　♭6　♭7　8

8 練習 Practice　比較A Major與A Minor

A Major

A minor

自然小調音階Pattern #2、#4

Pattern #4

Pattern #2

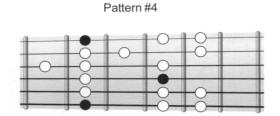 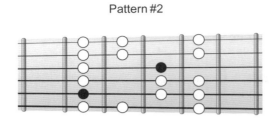

上圖指型黑色實心圓的記號代表該音階主音的位置，例如A自然小調音階的主音為A音，亦即將黑色實心圓（通常採用低音弦的較容易）主音的位置對準吉他指板上A音的位置，並彈奏該音階指型，就可以聽到A自然小調音階。

A自然小調音階Pattern #4

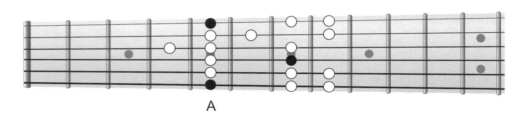

A

G自然小調音階Pattern #4

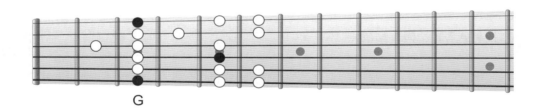

G

E自然小調音階Pattern #2

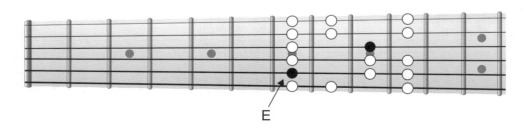

E

將自然小調音階Pattern #2與Pattern #4的指型圖像熟記，並且在彈奏每個練習時，都必須清楚的知道每個音符在指型上的相對位置。務必使用節拍器。

1 練習 Practice | G自然小調音階Pattern #4上下行，多次反覆這個練習　CD1-65

2 練習 Practice | G自然小調音階Pattern #4上下行，Picking反向

3 練習 Practice | G自然小調音階Pattern #4上下行，16分音符律動　CD1-66

4 練習 Practice | G自然小調音階Pattern #2上下行，多次反覆這個練習　CD1-67

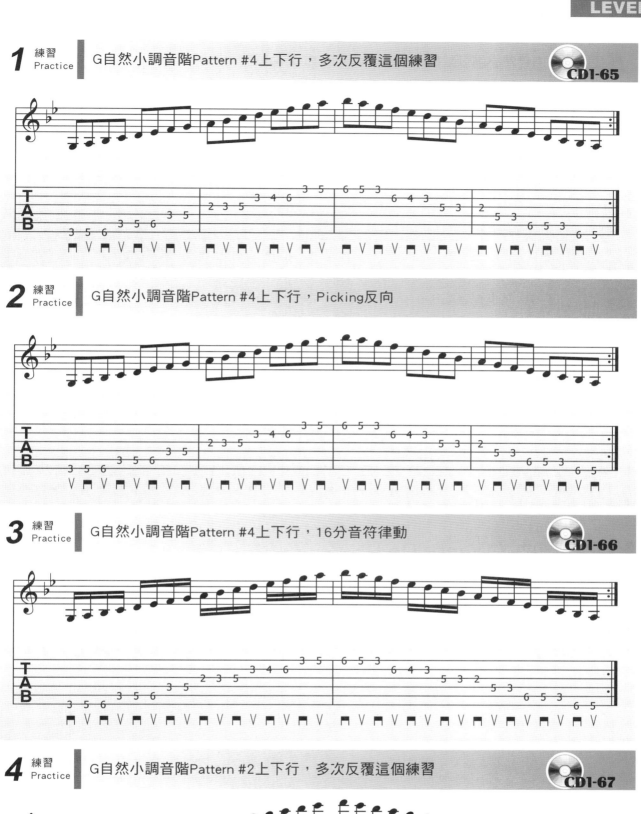
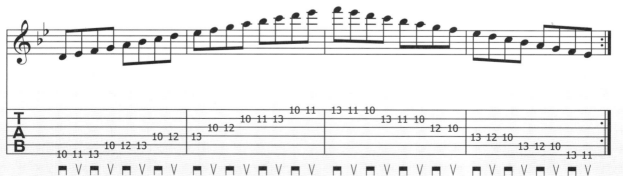

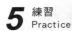

5 練習 Practice | G自然小調音階Pattern #2上下行，Picking反向

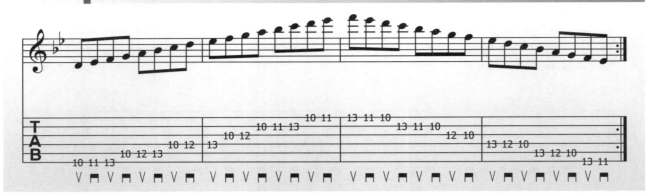

6 練習 Practice | G自然小調音階Pattern #2上下行，16分音符律動

練習曲（What's Up）

使用教師指定或自行編排的任何節奏。

第 7 週課程

大調音階Pattern #1、#3

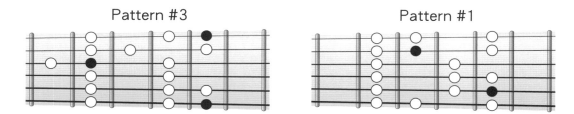

Pattern #3　　　　　　　　　　Pattern #1

指型黑色實心圓的記號代表該音階主音的位置，例如C大調音階的主音為C音，亦即將黑色實心圓（通常採用低音弦的較容易）主音的位置對準吉他指板上C音的位置，並彈奏該音階指型，就可以聽到C大調音階。

將大調音階Pattern #1與Pattern #3的指型圖像熟記，並且在彈奏每個練習時，都必須清楚的知道每個音符在指型上的相對位置。務必使用節拍器。

【模進型式A】：13、24、35、46、57、68、79……
【模進型式B】：123、234、345、456、567、678、789……
【模進型式C】：1234、2345、3456、4567、5678、6789……

模進型式數字代表在音階指型上從最低音開始的第幾個彈奏音符。

E♭大調音階Pattern #1

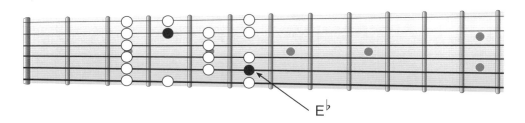

E♭

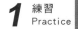練習
Practice　E♭大調音階Pattern #1模進型式A，八分音符　

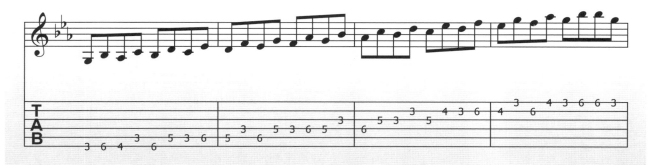

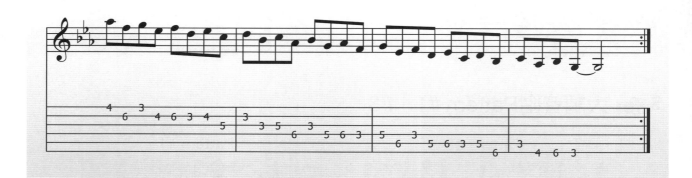

2 練習
Practice E♭大調音階Pattern #1模進型式B，八分音符三連音。

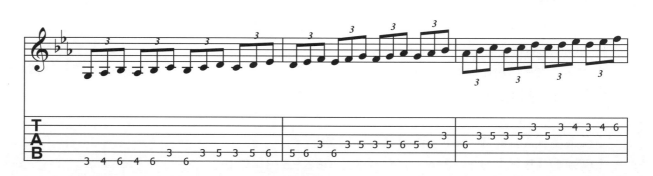

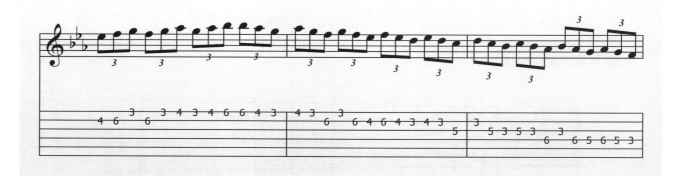

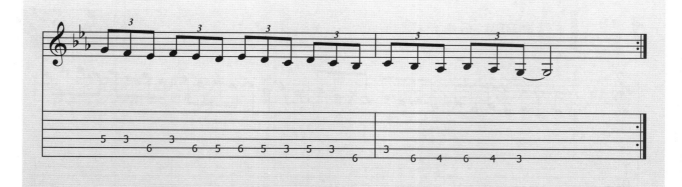

3 練習 Practice | E♭大調音階Pattern #1模進型式C，十六分音符四連音。 CD2-3

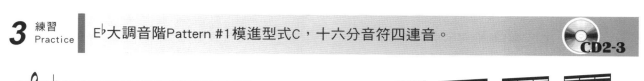

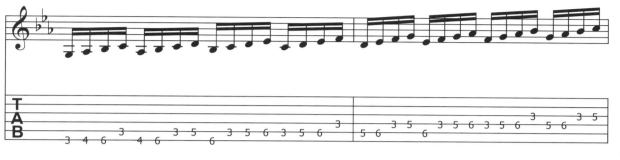

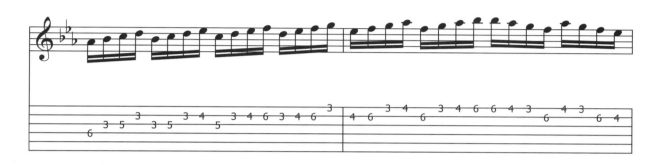

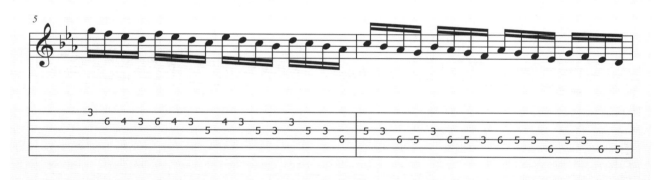

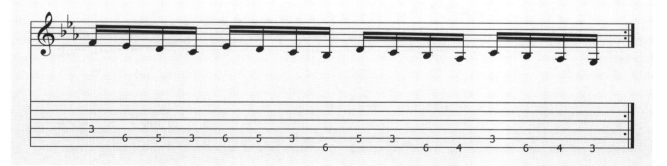

E♭大調音階Pattern #3

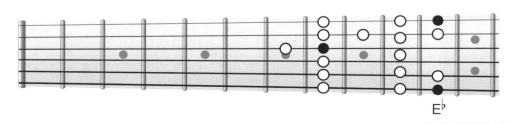

E♭大調音階Pattern #3模進型式A，八分音符。

CD2-4

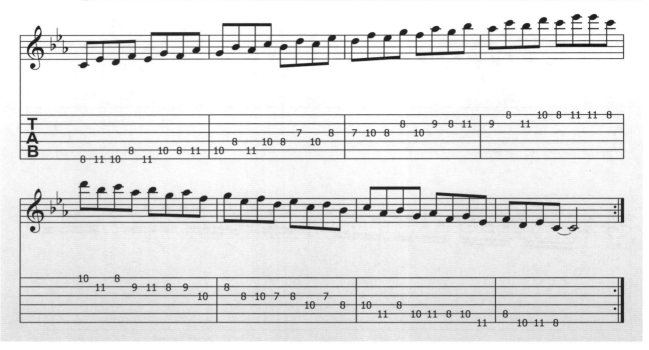

E♭大調音階Pattern #3模進型式B，八分音符三連音。

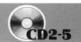
CD2-5

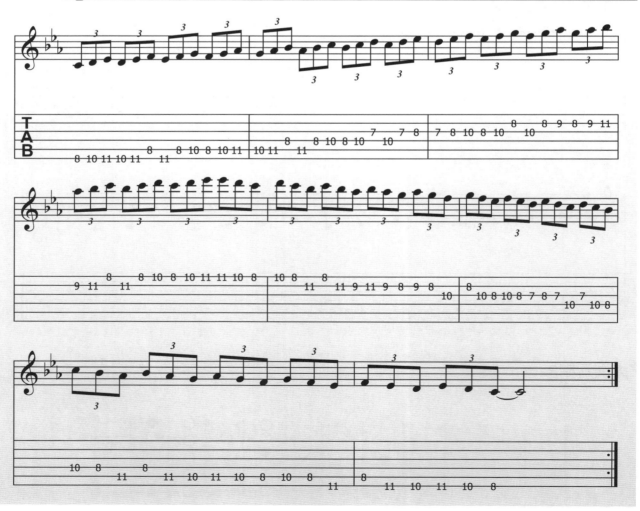

3 練習
Practice E♭大調音階Pattern #3模進型式C，十六分音符四連音。

CD2-6

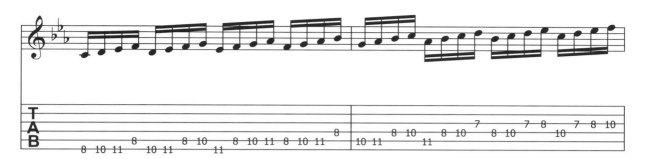

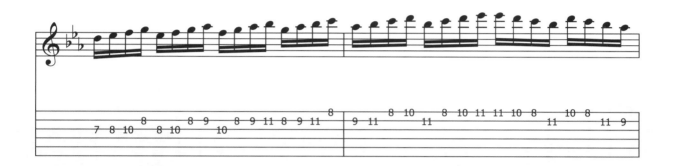

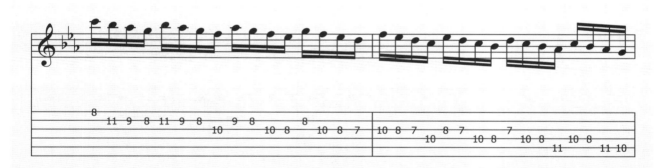

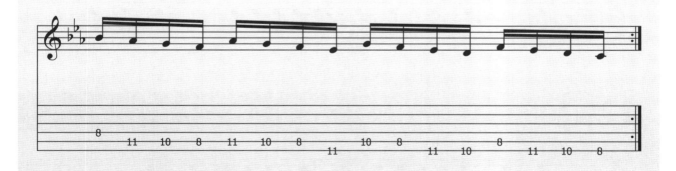

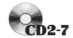

練習曲（Stand By Me）

使用教師指定或自行編排的任何節奏。

節奏視奏

以擊拍或在吉他上彈奏節奏音形的方法來做節奏訓練。儘可能的使用拍節器，保持速度的平穩，並且要用腳跟著四分音符打拍子。

1 練習 Practice

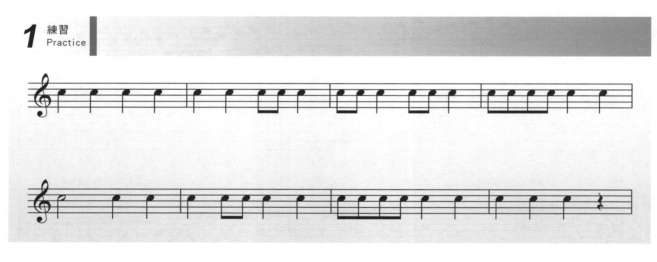

2 練習 Practice

第
7
週

3 練習
Practice

4 練習
Practice

5 練習
Practice

🎸 旋律視奏

琴格：	5	6	8	4	5	7
弦：	2	2	2	3	3	3
音名：	E	F	G	B	C	D

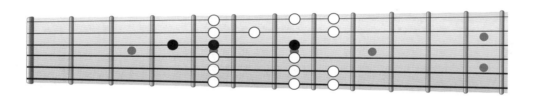

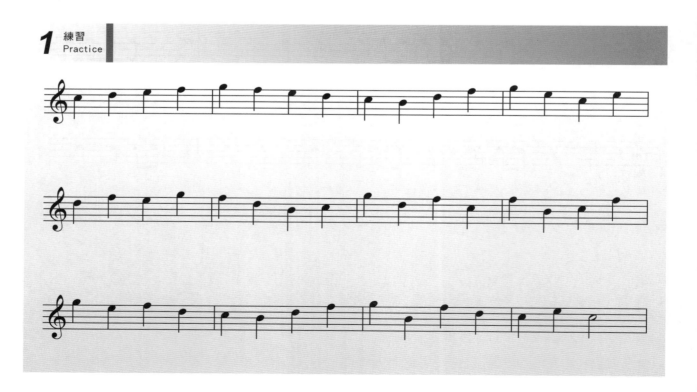

圖中第二弦上的三個黑色點的位置由左到右分別就是：E、F、G。並熟記五線譜上的位置。

圖中第三弦上的三個黑色點的位置由左到右分別就是：B、C、D。並熟記五線譜上的位置。

1 練習 Practice

2 練習
Practice

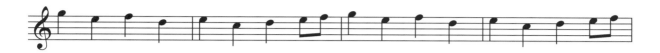

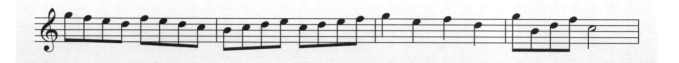

3 練習
Practice

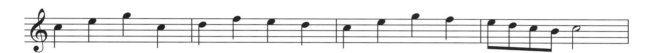

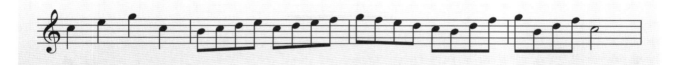

4 練習
Practice

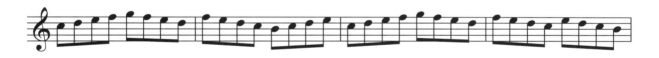

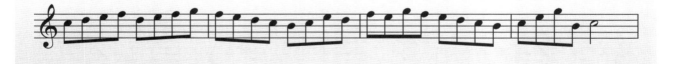

第 8 週課程

節奏型態（Rhythm Patterns）

　　左手按壓任意一個和弦，右手依照譜上指定的節拍刷出該節奏，注意PICKING的方向，使右手能在一定的律動下自然而輕鬆地擺動。必要時須請專業教師協助。

範例：

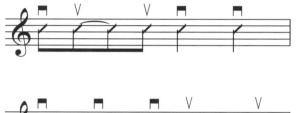

1 練習 Practice　彈奏下列指定的節奏型態與和弦

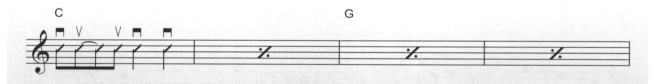

2 練習 Practice　彈奏下列指定的節奏型態與和弦

3 練習 Practice　彈奏下列指定的節奏型態與和弦

開放把位屬七和弦

開放把位屬七和弦,務必熟記每個和弦的「名稱」與「按法」!

C7
X 3 2 4 1 0
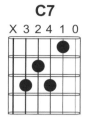

D7
X X 0 2 1 3
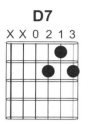

E7
0 2 0 1 0 0
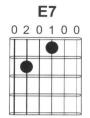

F7
X X 3 2 4 1
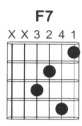

G7
3 2 0 0 0 1
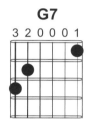

A7
X 0 2 0 3 0
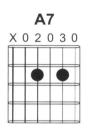

B7
X 2 1 3 0 4
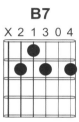

1 練習 Practice　按出每個指定的和弦並彈出指定的節奏　CD2-11

E 7　　　　　　　　　　　A7

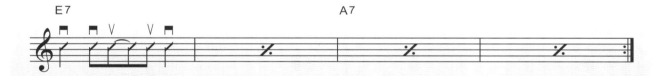

2 練習 Practice　按出每個指定的和弦並彈出指定的節奏　CD2-12

D 7　　　　　　　　　　　A7

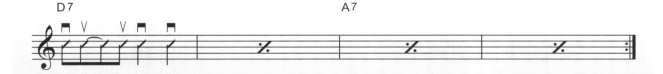

3 練習 Practice　按出每個指定的和弦並彈出指定的節奏　CD2-13

C 7　　　　　　　　　　　G7

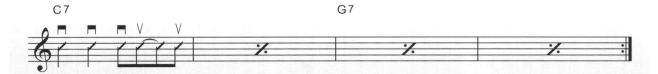

4 練習 Practice | 按出每個指定的和弦並彈出指定的節奏

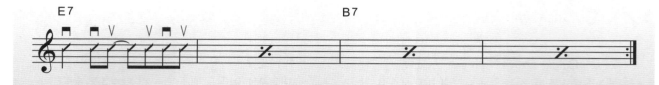

5 練習 Practice | 按出每個指定的和弦並彈出教師指定或自行編排的節奏

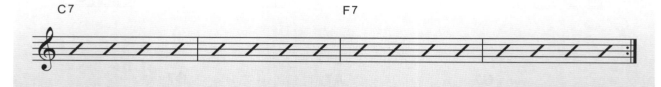

6 練習 Practice | 按出每個指定的和弦並彈出教師指定或自行編排的節奏

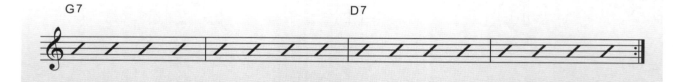

◆ 開放把位大三和弦、小三和弦、屬七和弦的複習

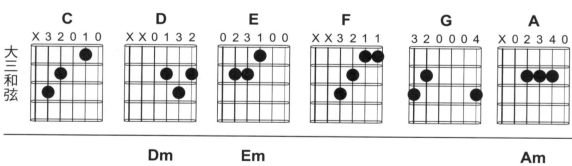

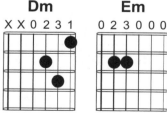

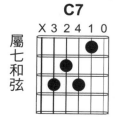 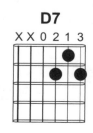 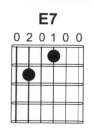 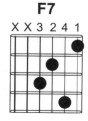 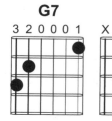 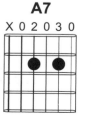 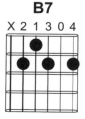

 練習 Practice 按出每個指定的和弦並彈出指定的節奏型態 CD2-17

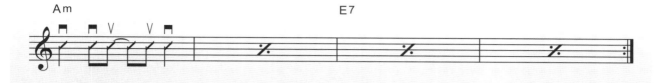

 練習 Practice 按出每個指定的和弦並彈出指定的節奏型態 CD2-18

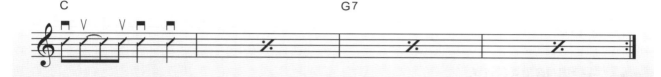

3 練習 Practice 按出每個指定的和弦並彈出指定的節奏型態 CD2-19

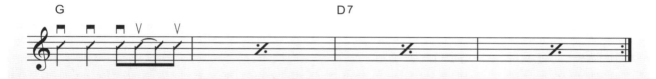

4 練習 Practice 按出每個指定的和弦並彈出指定的節奏型態 CD2-20

 練習 Practice 按出每個指定的和弦並彈出指定的節奏型態 CD2-21

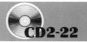

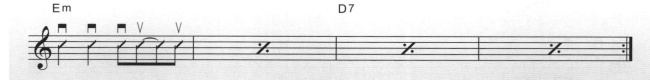

練習曲（歡樂年華）

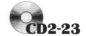

使用指定的或自行編排的任何節奏。

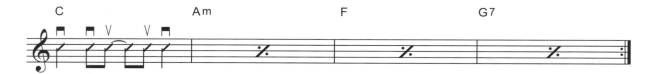

大調順階和弦

🎸 大調音階的和聲（ Harmonizing The Major Scale ）

在一個大調音樂的旋律是建立自大調音階；和聲也應該是建立自大調音階，而且其結果是一個經過組織的和弦系統，稱為「Harmonized Major Scale」（順階和弦）」。大調音階依下列的方法組成和聲：

步驟一： 在五線譜上寫出C大調音階。

步驟二： 在每個音符的上方寫出該音符的三度音（C的上方是E；D的上方是F；E的上方是G，依此類推）。如此大調音階具有三度的和聲。

音程質：＿＿＿＿＿＿＿＿＿＿＿＿＿＿＿＿＿＿＿＿＿＿＿＿＿＿＿＿＿＿＿＿＿＿

步驟三： 在每個三度音上方寫出音階音的五度音（C、E的上方是G；D、F的上方是A；E、G的上方是B，依此類推）。如此大調音階具有三和弦的和聲。

三和弦種類：＿＿＿＿＿＿＿＿＿＿＿＿＿＿＿＿＿＿＿＿＿＿＿＿＿＿＿＿＿＿＿＿

現在寫出B♭大調音階的順階和弦與和弦種類。

三和弦種類：＿＿＿＿＿＿＿＿＿＿＿＿＿＿＿＿＿＿＿＿＿＿＿＿＿＿＿＿＿＿＿＿

1 練習 Practice | 由順階和弦原理推得的各大調順階和弦，和弦的種類呈現相同的分布，所以我們可以歸納出大調順階和弦的公式：

I_____、II_____、III_____、IV_____、V_____、VI_____、VII_____

● 大調音階的順階和弦

級數 調性	I	IIm	IIIm	IV	V	VIm	VIIdim	I
C 大調	C	Dm	Em	F	G	Am	Bdim	C
C♯大調 D♭大調	C♯ D♭	D♯m E♭m	E♯m Fm	F♯ G♭	G♯ A♭	A♯m B♭m	B♯dim Cdim	C♯ D♭
D 大調	D	Em	F♯m	G	A	Bm	C♯dim	D
D♯大調 E♭大調	D♯ E♭	E♯m Fm	F♯♯m Gm	G♯ A♭	A♯ B♭	B♯m Cm	C♯♯dim Ddim	D♯ E♭
E 大調	E	F♯m	G♯m	A	B	C♯m	D♯dim	E
F 大調	F	Gm	Am	B♭	C	Dm	Edim	F
F♯大調 G♭大調	F♯ G♭	G♯m A♭m	A♯m B♭m	B C♭	C♯ D♭	D♯m E♭m	E♯dim Fdim	F♯ G♭
G 大調	G	Am	Bm	C	D	Em	F♯dim	G
G♯大調 A♭大調	G♯ A♭	A♯m B♭m	B♯m Cm	C♯ D♭	D♯ E♭	E♯m Fm	F♯♯dim Gdim	G♯ A♭
A 大調	A	Bm	C♯m	D	E	F♯m	G♯dim	A
A♯大調 B♭大調	A♯ B♭	B♯m Cm	C♯♯m Dm	D♯ E♭	E♯ F	F♯♯m Gm	G♯♯dim Adim	A♯ B♭
B 大調	B	C♯m	D♯m	E	F♯	G♯m	A♯dim	B

2 練習 Practice | 寫出指定的三和弦

E♭大調的IV級和弦 ：_____ ；A大調的V級和弦 ：_____

D大調的II級和弦 ：_____ ；A♭大調的VII級和弦 ：_____

G大調的III級和弦 ：_____ ；D♭大調的VI級和弦 ：_____

G♭大調的II級和弦 ：_____ ；B大調的IV級和弦 ：_____

F大調的III級和弦 ：_____ ；C♯大調的VI級和弦 ：_____

3 練習 Practice 下列和弦皆為某個大調的IV級和弦，寫出下列IV級和弦所屬的大調名稱

A：_____大調 ；D：_____大調 ；E♭：_____大調 ；G：_____大調

D♭：_____大調 ；C#：_____大調 ；B：_____大調 ；F：_____大調

4 練習 Practice 下列和弦皆為某個大調的VI級和弦，寫出下列VI級和弦所屬的大調名稱

Dm：_____大調 ；Gm：_____大調 ；E♭m：_____大調 ；Am：_____大調

Em：_____大調 ；C#m：_____大調 ；F#m：_____大調 ；B♭m：_____大調

5 練習 Practice 寫出下列各指定大調的和弦級數進行

1、和弦級數進行： I VI II V

調性：C大調： C Am Dm G
調性：G大調： _____
調性：A大調： _____

2、和弦級數進行： I III IV V

調性：C大調： _____
調性：G大調： _____
調性：A大調： _____

6 練習 Practice 寫出下列各指定大調的和弦級數進行

1、G大調： G Bm C D
 級數： I IIIm IV V

2、A大調： A F#m Bm E
 級數：_____

3、F大調： F Gm Am B♭
 級數：_____

4、B大調： E D#m C#m F#
 級數：_____

移調（Transposition）

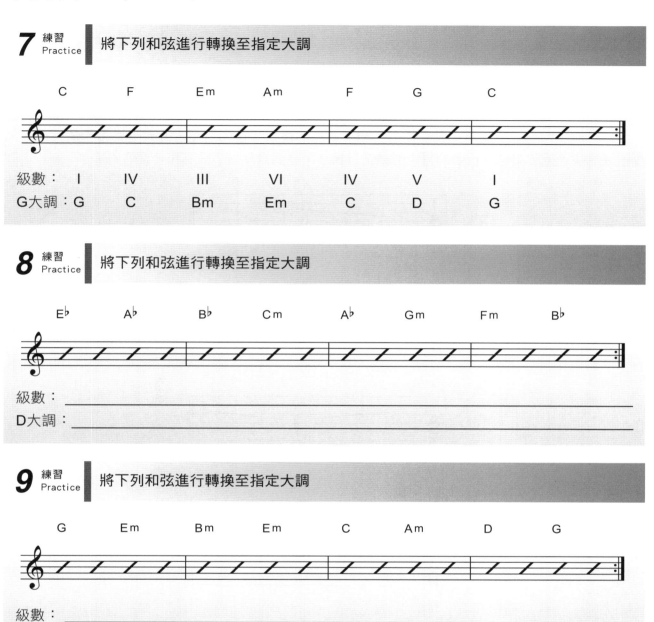

7 練習 Practice 　將下列和弦進行轉換至指定大調

| C | F | Em | Am | F | G | C |

| 級數： | I | IV | III | VI | IV | V | I |
| G大調： | G | C | Bm | Em | C | D | G |

8 練習 Practice 　將下列和弦進行轉換至指定大調

| E♭ | A♭ | B♭ | Cm | A♭ | Gm | Fm | B♭ |

級數：_____

D大調：_____

9 練習 Practice 　將下列和弦進行轉換至指定大調

| G | Em | Bm | Em | C | Am | D | G |

級數：_____

D大調：_____

滑音（Sliding）

音符的移動可以藉由滑動左手指而不需要右手的撥弦，首先以正常方式彈奏第一個音符，然後按弦的指尖順著樂譜所指示的方向滑動至目標音，整個過程右手只彈第一個音符。

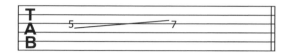

以上的滑音方式有著一個起始音與一個目標音，但常見的滑音方式還包括：

1、有起始音但沒有目標音的滑音

2、有目標音但沒有起始音的滑音

3、沒有起始音也沒有目標音的滑音

A小調五聲音階斜型

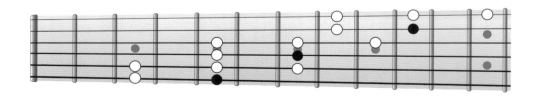

這個五聲音階的指型常搭配滑音的手法表現（見下面的滑音練習），是很受歡迎的指型，當然上述的小調五聲音階Pattern #4適合表現模進形式的旋律，通常也會和五聲音階斜型搭配使用。

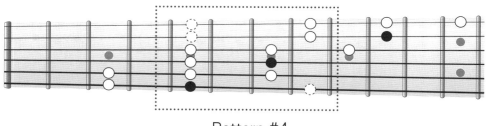

Pattern #4

以下是使用A minor五聲音階的滑音練習和樂句。

1 練習 Practice | A minor五聲音階斜型上行 CD2-24

2 練習 Practice | A minor五聲音階斜型下行 CD2-25

3 練習 Practice CD2-26

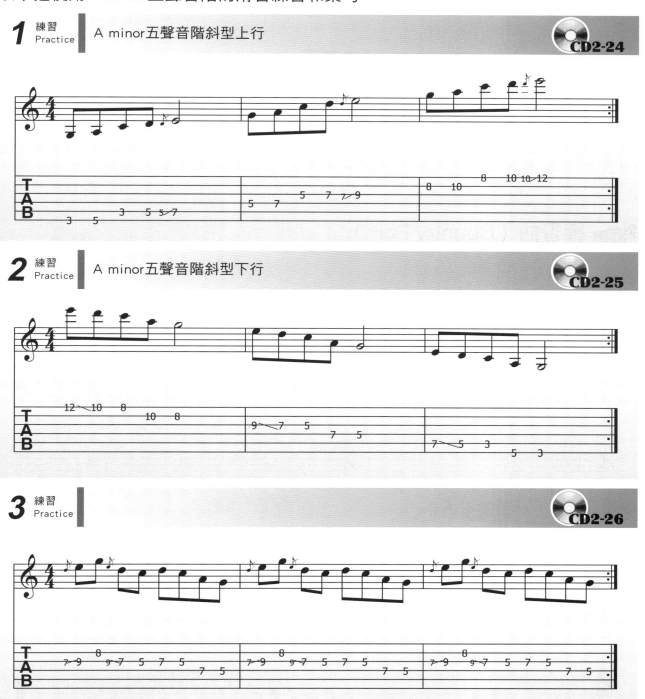

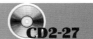

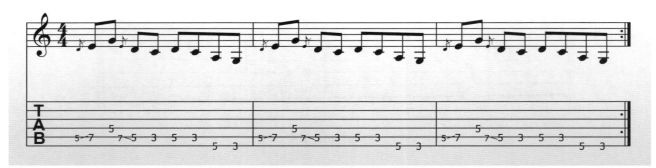

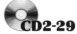

練習曲（Country Folk）

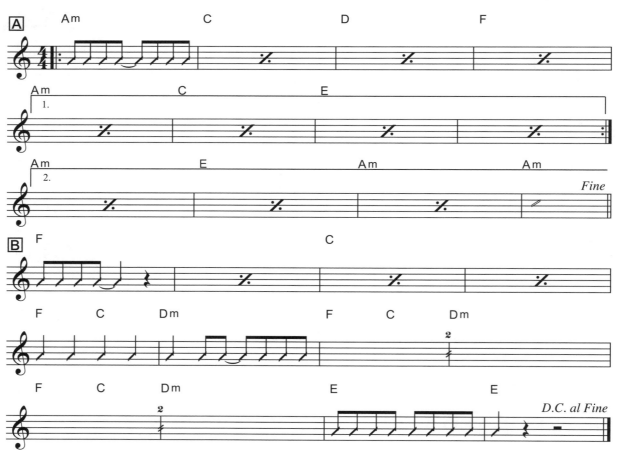

🎸 反覆記號說明

D.C.：回到曲子的開頭處

D.C. al Fine：表示回到曲子開頭處一直到Fine的地方結束

Fine：歌曲結束的地方

：彈奏與前一小節相同的內容

：彈奏與前2小節相同的內容

：反覆記號；回到上一個反覆記號，若之前無任何反覆記號則須回到開頭處

：First Repeat；在彈奏完這個區段時必須反覆，反覆後第二次略過這個區段直接彈Second Repeat

：Second Repeat

從 A 段開始彈奏一直到第二行最後一小節，遇到反覆記號回到上一個反覆記號處（第一小節處），再重新彈奏曲子的第一小節至第四小節，然後略過第二行（First Repeat），跳接至第三行（Second Repeat），一直彈奏到曲子的最後一小節，看到D.C. al Fine，所以接回開頭處，照上述反覆以及使用First Repeat與Second Repeat，直到第三行Fine處結束。

🎸 小調順階和弦

🎸 小調音階的和聲（ Harmonizing The Minor Scale ）

在一個小調音樂的旋律是建立自小調音階；和聲也應該是建立自小調音階，而且其結果是一個經過組織的和弦系統，「 Harmonized Minor Scale（順階和弦 ）」。如大調音階順階和弦相同，小調音階依下列的方法組成和聲：

步驟一： 在五線譜上寫出 A 小調音階。

步驟二： 在每個音符的上方寫出該音符的三度音（ A 的上方是 C；B 的上方是 D；C 的上方是 E，依此類推 ）。如此小調音階具有三度的和聲。

音程質：＿＿＿＿＿＿＿＿＿＿＿＿＿＿＿＿＿＿＿＿＿＿＿＿＿＿＿＿＿＿＿＿＿＿＿

步驟三： 在每個三度音上方寫出音階音的五度音（ A 、 C 的上方是 E；B 、 D 的上方是 F；C 、 E 的上方是 G ，依此類推 ）。如此小調音階具有三和弦的和聲。

三和弦種類：＿＿＿＿＿＿＿＿＿＿＿＿＿＿＿＿＿＿＿＿＿＿＿＿＿＿＿＿＿＿＿＿＿

現在寫出 G小調音階的順階和弦與和弦種類：

三和弦種類：_____

1 練習
Practice

由順階和弦原理推得的各小調順階和弦，和弦的種類呈現相同的分布，所以我們可以歸納出小調順階和弦的公式：

I_____ 、 II_____ 、 ♭III_____ 、 IV_____ 、 V_____ 、 ♭VI_____ 、 ♭VII_____

🎸 小調音階的順階和弦

級數\調性	Im	IIdim	♭III	IVm	Vm	♭VI	♭VII	Im
C 小調	Cm	Ddim	E♭	Fm	Gm	A♭	B♭	Cm
C#小調 D♭小調	C#m D♭m	D#dim E♭dim	E F♭	F#m G♭m	G#m A♭m	A B♭♭	B C♭	C#m D♭m
D 小調	Dm	Edim	F	Gm	Am	B♭	C	Dm
D#小調 E♭小調	D#m E♭m	E#dim F dim	F# G♭	G#m A♭m	A#m B♭m	B C♭	C# D♭	D#m E♭m
E 小調	Em	F#dim	G	Am	Bm	C	D	Em
F 小調	Fm	Gdim	A♭	B♭m	Cm	D♭	E♭	Fm
F#小調 G♭小調	F#m G♭m	G#dim A♭dim	A B♭♭	Bm C♭m	C#m D♭m	D E♭♭	E F♭	F#m G♭m
G 小調	Gm	Adim	B♭	Cm	Dm	E♭	F	Gm
G#小調 A♭小調	G#m A♭m	A#dim B♭dim	B C♭	C#m D♭m	D#m E♭m	E F♭	F# G♭	G#m A♭m
A 小調	Am	Bdim	C	Dm	Em	F	G	Am
A#小調 B♭小調	A#m B♭m	B#dim Cdim	C# D♭	D#m E♭m	E#m F m	F# G♭	G# A♭	A#m B♭m
B 小調	Bm	C#dim	D	Em	F#m	G	A	Bm

2 練習
Practice

寫出指定的三和弦

E♭小調的IV級和弦 ：_____ ；A小調的V級和弦 ：_____

D小調的II級和弦 ：_____ ；A♭小調的♭VII級和弦 ：_____

G小調的♭III級和弦 ：_____ ；D♭小調的♭VI級和弦 ：_____

G♭小調的II級和弦 ：_____ ；B小調的IV級和弦 ：_____

F小調的♭III級和弦 ：_____ ；C#小調的♭VI級和弦 ：_____

3 練習 Practice | 下列和弦皆為某個小調的♭III級和弦，寫出下列♭III級和弦所屬的小調名稱

A：_____小調 ；D：_____小調 ；E♭：_____小調 ；G：_____小調

D♭：_____小調 ；C♯：_____小調；B：_____小調 ；F：_____小調

4 練習 Practice | 下列和弦皆為某個小調的 V 級和弦，寫出下列 V 級和弦所屬的小調名稱

Dm：_____小調；Gm：_____小調；E♭m：_____小調；Am：_____小調

Em：_____小調；C♯m：_____小調；F♯m：_____小調；B♭m：_____小調

5 練習 Practice | 寫出下列各指定小調的和弦級數進行

　　　1、和弦級數進行：　　I　　　　♭VI　　　　II　　　　V

　　　調性：C小調：____Cm_____A♭_____Ddim_____Gm____
　　　調性：G小調：_____
　　　調性：A小調：_____

　　　2、和弦級數進行：　　I　　　　♭III　　　　IV　　　　V

　　　調性：C小調：_____
　　　調性：G小調：_____
　　　調性：A小調：_____

6 練習 Practice | 寫出下列在不同小調中各個和弦的級數

1、G小調：　Gm　　B♭　Cm　Dm　　　　3、F小調：　Fm　Gdim　A♭　B♭m
　　級數：　　I　　♭III　IV　V　　　　　　級數：_____

2、A小調：　Am　　F　Bdim　Em　　　　4、B小調：　Em　D　C♯dim　F♯m
　　級數：_____　　　　　　級數：_____

● 移調（Transposition）

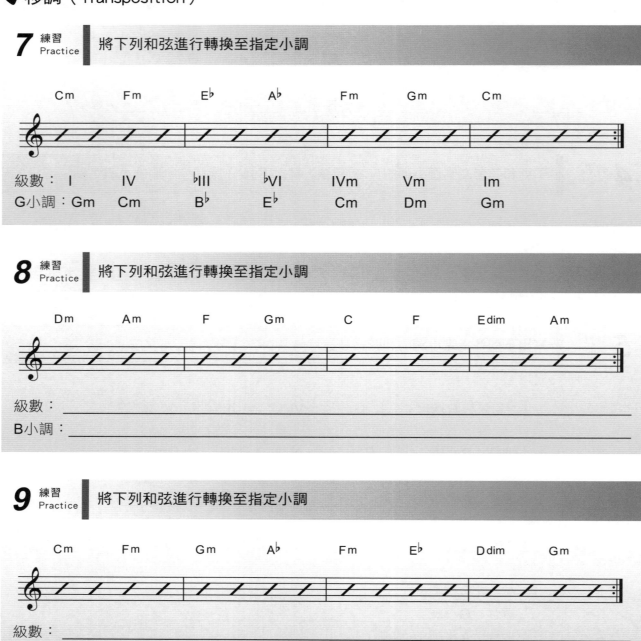

7 練習 Practice　將下列和弦進行轉換至指定小調

| Cm | Fm | E♭ | A♭ | Fm | Gm | Cm |

級數：　I　　IV　　♭III　　♭VI　　IVm　　Vm　　Im
G小調：Gm　Cm　B♭　E♭　　Cm　　Dm　　Gm

8 練習 Practice　將下列和弦進行轉換至指定小調

| Dm | Am | F | Gm | C | F | Edim | Am |

級數：_____
B小調：_____

9 練習 Practice　將下列和弦進行轉換至指定小調

| Cm | Fm | Gm | A♭ | Fm | E♭ | Ddim | Gm |

級數：_____
A小調：_____

第10週課程

移動（封閉）式和弦（Barre Chords）

移動式和弦是根據開放把位和弦中，根音位置落在開放弦的和弦指型為參考，以食指取代上弦枕（Nut）或將不需要彈奏的弦悶音的方式將和弦移調。

例如：

E和弦（根音在第六弦）　　　　　　　移調之後變成F和弦

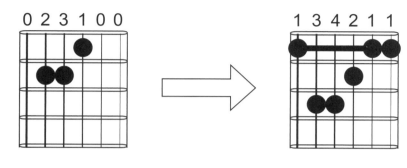

或參考下列圖示範例：

E和弦

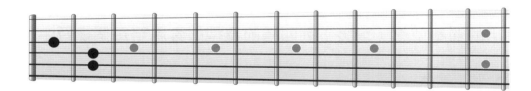

F和弦

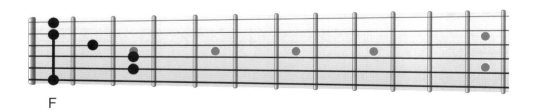

G和弦

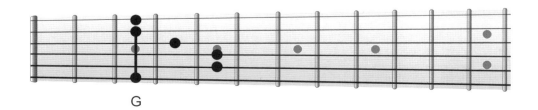

🎸 以第六弦為根音的大三與小三移動式和弦

第六弦的音符

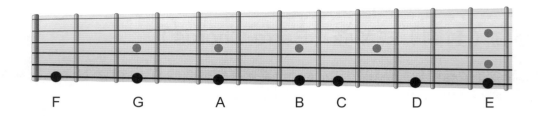

F G A B C D E

指型：

X：任何一個根音。例如：X=G，代表根音在第六弦第三格

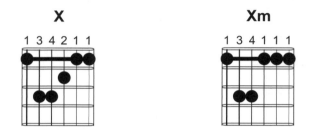

1：左手食指，2：左手中指，3：左手無名指，4：左手小指

🎸 參考使用的節奏型態（可將下列四種節奏型態套用至每個練習中）：

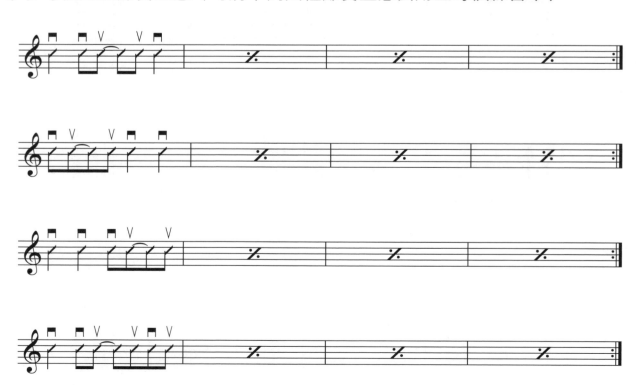

1 練習 Practice | 按出每個指定的和弦並彈出教師指定或自行編排的節奏型態

A G

2 練習 Practice | 按出每個指定的和弦並彈出教師指定或自行編排的節奏型態

C G

3 練習 Practice | 按出每個指定的和弦並彈出教師指定或自行編排的節奏型態

Am Bm

4 練習 Practice | 按出每個指定的和弦並彈出教師指定或自行編排的節奏型態

Gm Cm

5 練習 Practice | 按出每個指定的和弦並彈出教師指定或自行編排的節奏型態

F#m C#m

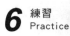

6 練習 Practice | 按出每個指定的和弦並彈出教師指定或自行編排的節奏型態

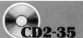
CD2-35

7 練習 Practice | 按出每個指定的和弦並彈出教師指定或自行編排的節奏型態

CD2-36

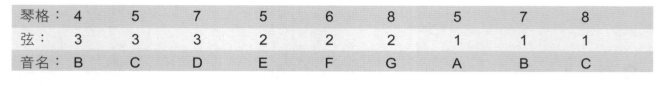

旋律視奏

琴格：	4	5	7	5	6	8	5	7	8
弦：	3	3	3	2	2	2	1	1	1
音名：	B	C	D	E	F	G	A	B	C

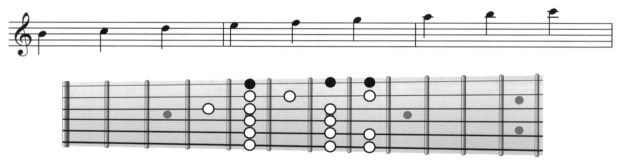

圖中第一弦上的三個黑色點的位置由左到右分別就是：A、B、C。並熟記五線譜上的位置。

1 練習 Practice

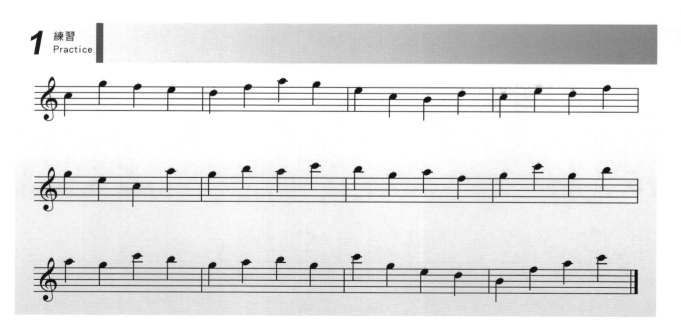

2 練習
Practice

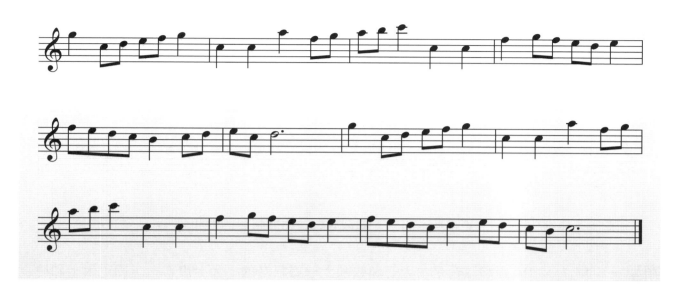

3 練習
Practice

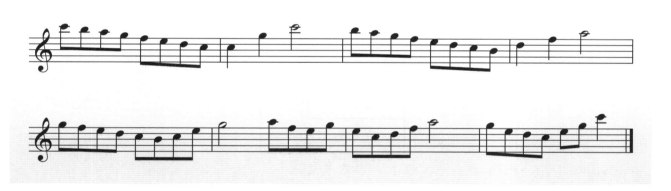

4 練習
Practice

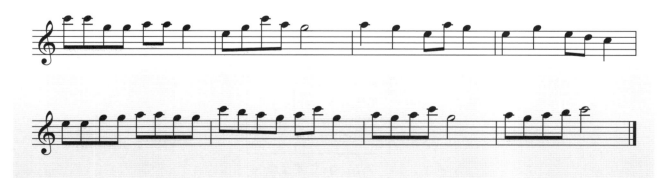

七和弦（Diatonic Seventh Chords）

當在三和弦上加上第四個音符（七度音），就構成了七和弦。多出來的七度音使整個和聲聽起來更複雜。

建立順階七和弦

1 練習
Practice　寫出 C 大調的順階三和弦，然後在每個三和弦上加入七度音

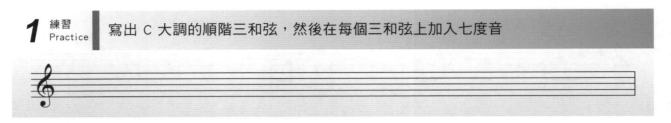

如此一來就產生了 C 大調順階七和弦，總共有四種不同類型的七和弦。

類型一： 第 I 、 IV 級和弦皆是由大三和弦加上一個根音的「大七度音」，即「大七和弦」（Major Seventh Chords）。

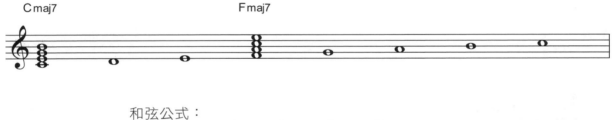

和弦公式：

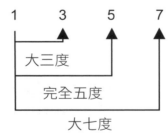

類型二： 第 II 、 III 、 VI 級和弦皆是由小三和弦加上一個根音的「小七度音」，即「小七和弦」（Minor Seventh Chords）。

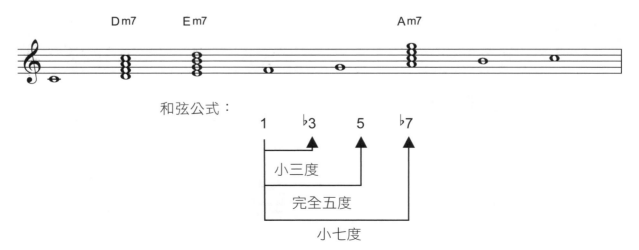

和弦公式：

類型三： 第 V 級和弦皆是由大三和弦加上一個根音的「小七度音」，即「屬七和弦」（Dominant Seventh Chords）。

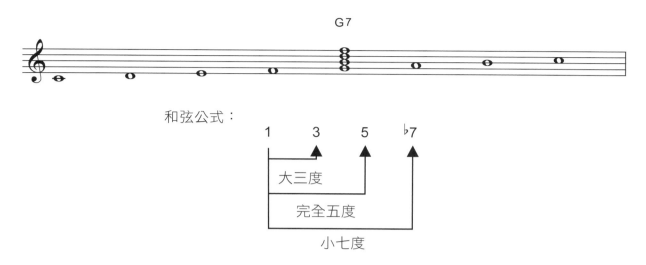

類型四： 第 VII 級和弦皆是由減三和弦加上一個根音的「小七度音」，即「小七減五和弦」（Minor Seventh Flat Five Chords）。

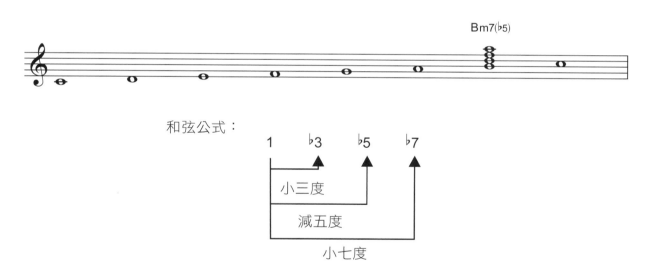

1 練習 Practice　寫出指定的和弦「根音在C」

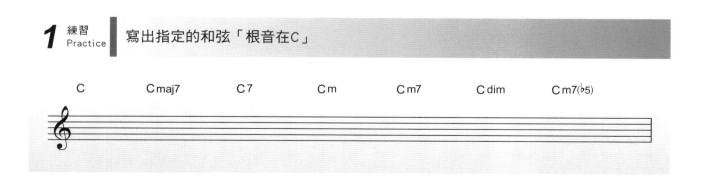

2 練習 Practice ┃ 寫出指定的七和弦。

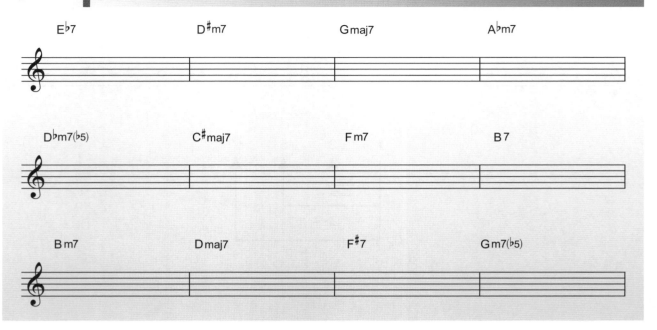

E♭7 D♯m7 Gmaj7 A♭m7

D♭m7(♭5) C♯maj7 Fm7 B7

Bm7 Dmaj7 F♯7 Gm7(♭5)

3 練習 Practice ┃ 以七和弦將大調音階和聲化（順階七和弦），以羅馬數字標示級數

Imaj7 、＿＿＿＿＿ 、＿＿＿＿＿ 、＿＿＿＿＿ 、＿＿＿＿＿ 、＿＿＿＿＿

4 練習 Practice ┃ 寫出 C 小調音階的順階七和弦，並標示和弦名稱

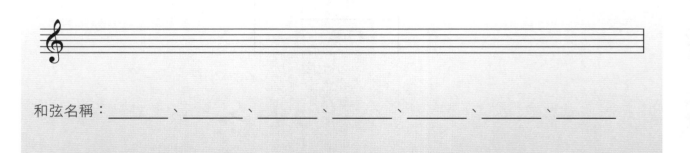

和弦名稱：＿＿＿＿＿ 、＿＿＿＿＿ 、＿＿＿＿＿ 、＿＿＿＿＿ 、＿＿＿＿＿ 、＿＿＿＿＿

5 練習 Practice ┃ 以七和弦將小調音階和聲化（順階七和弦），以羅馬數字標示級數

Im7 、＿＿＿＿＿ 、＿＿＿＿＿ 、＿＿＿＿＿ 、＿＿＿＿＿ 、＿＿＿＿＿

6 練習
Practice

1、寫出下列指定調性的 V 級七和弦：

B大調　：＿＿＿＿＿＿；G小調　：＿＿＿＿＿＿

G大調　：＿＿＿＿＿＿；A♭小調　：＿＿＿＿＿＿

D♯大調：＿＿＿＿＿＿；B小調　：＿＿＿＿＿＿

2、寫出下列指定調性的 VI 級七和弦：

D大調　：＿＿＿＿＿＿；E小調　：＿＿＿＿＿＿

B♭大調：＿＿＿＿＿＿；G♭小調：＿＿＿＿＿＿

F大調　：＿＿＿＿＿＿；D小調　：＿＿＿＿＿＿

3、寫出下列指定調性的 IV 級七和弦：

A大調　：＿＿＿＿＿＿；F小調　：＿＿＿＿＿＿

G♯大調：＿＿＿＿＿＿；E♭小調：＿＿＿＿＿＿

B大調　：＿＿＿＿＿＿；G小調　：＿＿＿＿＿＿

4、寫出下列指定調性的 VII 級七和弦：

C♯大調：＿＿＿＿＿＿；A♭小調：＿＿＿＿＿＿

D大調　：＿＿＿＿＿＿；F♯小調：＿＿＿＿＿＿

A大調　：＿＿＿＿＿＿；D小調　：＿＿＿＿＿＿

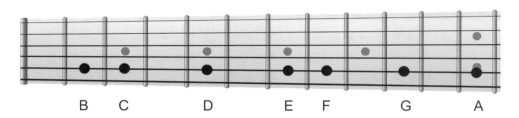

第 **11** 週課程

以第五弦為根音的大三與小三移動式和弦

第五弦的音符

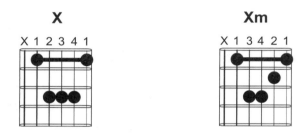

B　　C　　　D　　　E　F　　　G　　　A

指型：

X：任何一個根音。例如：X＝C，代表根音在第五弦第三格

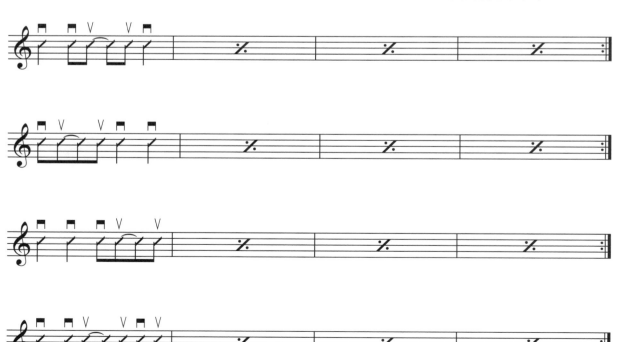

1：左手食指，2：左手中指，3：左手無名指，4：左手小指，x：該弦不彈

♥ 參考使用的節奏型態（可將下列四種節奏型態套用至每個練習中）：

1 練習 Practice　按出每個指定的和弦並彈出教師指定或自行編排的節奏型態　CD2-37

D　　　　　　　　C

2 練習 Practice　按出每個指定的和弦並彈出教師指定或自行編排的節奏型態　CD2-38

C　　　　　　　　F

3 練習 Practice　按出每個指定的和弦並彈出教師指定或自行編排的節奏型態　CD2-39

Em　　　　　　　　Bm

4 練習 Practice　按出每個指定的和弦並彈出教師指定或自行編排的節奏型態　CD2-40

Gm　　　　　　　　Cm

5 練習 Practice　按出每個指定的和弦並彈出教師指定或自行編排的節奏型態　CD2-41

F♯m　　　　　　　　C♯m

6 練習 Practice ｜ 按出每個指定的和弦並彈出教師指定或自行編排的節奏型態

7 練習 Practice ｜ 按出每個指定的和弦並彈出教師指定或自行編排的節奏型態

🔺 複習

以第六弦為根音的大三與小三移動式和弦

第六弦的音符：

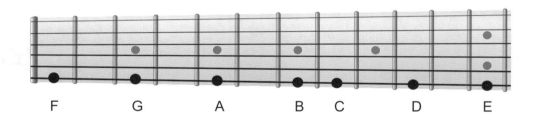

指型：

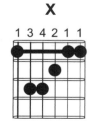

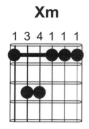

🎸 練習曲（Careless Whisper）

CD2-44

使用教師指定或自行編排的任何節奏

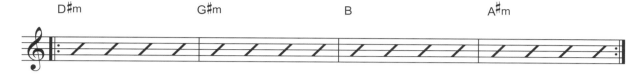

D#m G#m B A#m

※可混合使用第6弦為根音或第5弦為根音的大三與小三移動式和弦

🎸 推弦（Bend）

　　藉由把弦推擠或扭擠而使音高提升稱作推弦，最普遍使用的為全音推弦（Whole-Step Bend）和半音推弦（Half-Step Bend）。全音推弦就是把弦推擠，使音高上升至彈奏起點加上兩琴格為推擠之音高，例如在第7琴格操作全音推弦，必須把弦推擠至和第9琴格未加以推弦之音高；而半音推弦則是增加音高一琴格。

　　雖然弦可以被推三、四、甚至是五琴格，但全音和半音還是最常用的。

　　推弦順著譜上的箭頭方向，彈第7琴格的音符然後隨即左手把弦向上推擠（同時也要稍微向指板內的方向施力,確保整個上升的過程聲音是結實的），推至和第9琴格相同的音高，箭頭向下則是一個「釋放」（Release），意思是釋放推弦回到原來的音高，另一個範例即是半音推弦，推弦的姿勢如圖片一般，用中指來輔助無名指向上推。必要時須請專業教師指導。

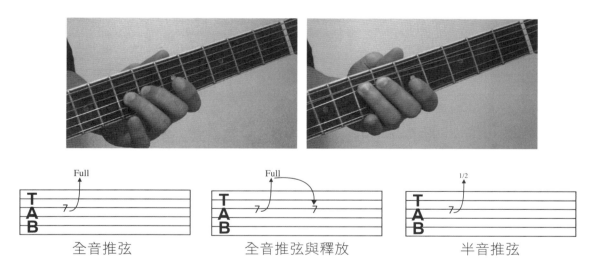

全音推弦　　　　　全音推弦與釋放　　　　　半音推弦

　　為了讓推弦聽起來順耳，我們必須增進準確推弦音準的感覺，下面的練習則是一次滑音緊接著一次推弦，推弦時盡可能模仿滑音過程的聲音與音高的變化。

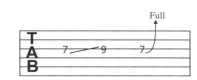

以下是在A minor五聲音階上常用的推弦樂句。

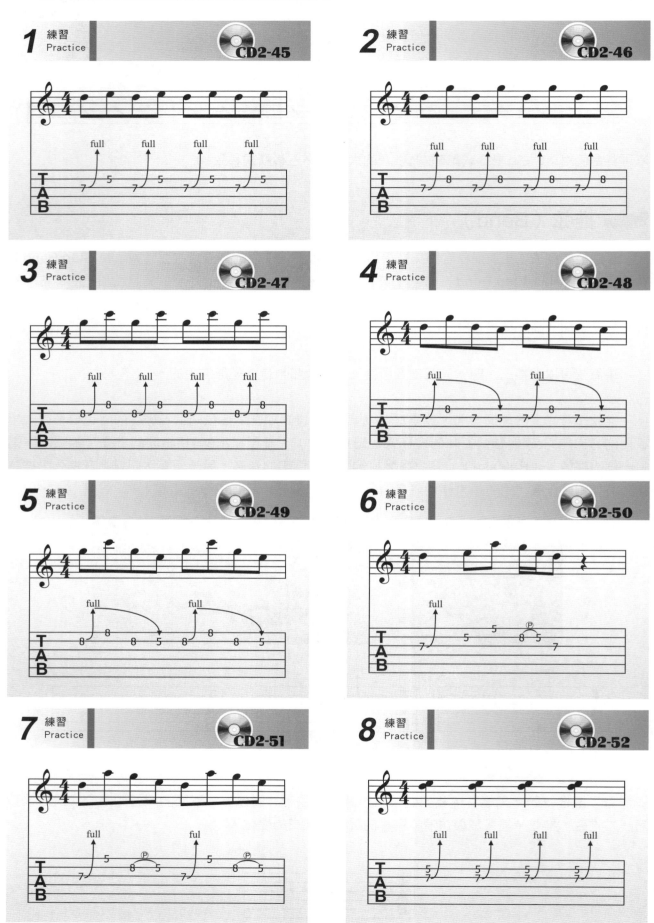

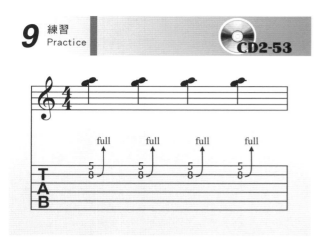

🎸 調性（Key Centers）

雖然從調號（Key Signatures ）可以得知整體旋律的調性，但現今流行音樂可能在不改變調號的狀態之下改變調性，所以我們必須以分析和弦進行的方式來找出某一個特定段落的調性。

🎵 找出大調的調性

步驟1、分別分析每個獨立的和弦，列出每個單一的和弦可能所屬的調性（依據順階和弦理論）。每個大七和弦可能是某調的I級或IV級和弦；每個小七和弦可能是某調的II級或III級或VI級和弦；屬七和弦可能是某調的V級和弦。

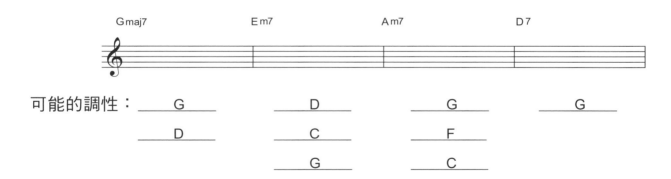

Gmaj7　　　　　　　　Em7　　　　　　　　Am7　　　　　　　　D7

可能的調性：　　　G　　　　　　　D　　　　　　　G　　　　　　　G
　　　　　　　　　D　　　　　　　C　　　　　　　F
　　　　　　　　　　　　　　　　G　　　　　　　C

步驟2 、比較所有可能的調性，找出共同的調性，所以是 ＿＿＿G＿＿＿ 大調。

步驟3 、寫出每個和弦相對於該大調的和弦級數（依據順階級數公式「 Scale Step Function 」）。

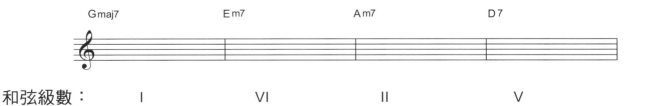

Gmaj7　　　　　　　　Em7　　　　　　　　Am7　　　　　　　　D7

和弦級數：　　　I　　　　　　　VI　　　　　　　II　　　　　　　V

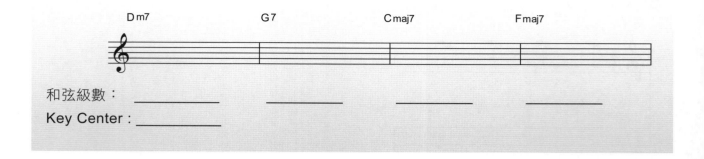

和弦級數： ＿＿＿＿＿＿ ＿＿＿＿＿＿ ＿＿＿＿＿＿ ＿＿＿＿＿＿

Key Center： ＿＿＿＿＿＿

♠ 找出小調的調性

在樂理中，小調的調性分析可以使用與大調相同的技巧。

範例：

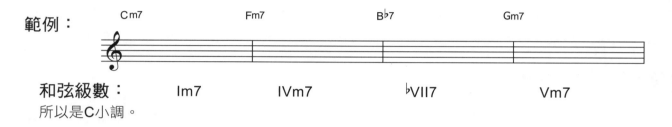

和弦級數：　　　　Im7　　　　IVm7　　　　♭VII7　　　　Vm7

所以是C小調。

在小調中常見 V 級和弦為了增加和聲的張力，不使用 Vm7 而使用 V7 ，這更造成調性的分析更加困難，所以分析和弦之間的音程關係是必須的。

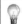 **注意：**

＊如果有一個小七（三）和弦在屬七和弦上方全音的距離，則這個屬七和弦是 VII 級，
　而這個小七（三）和弦即是 I 級。

＊如果有一個小七（三）和弦在屬七和弦下方完全五度音程的距離，則這個屬七和弦是
　V 級，而這個小七（三）和弦即是 I 級。

範例：屬七和弦當作C小調 V 級和弦。

和弦級數：　　　　Im7　　　　IVm7　　　　♭VII7　　　　V7

在小調裡比較快可以找到調性的地方是小七減五和弦，它是小調順階和弦中的 II 級和弦。

2 練習 Practice 分析下列和弦的調性與級數

Dm7(♭5) G7 Cm7 Fm7

和弦級數： _____ _____ _____ _____

Key Center： _____

🎸 尋找三和弦的和弦進行的調性

我們可以依照屬七和弦與小七減五和弦來輕易地找出一組和弦進行的調性，但在許多流行音樂的和弦進行中，三和弦是比較常被使用的，所以V級和弦和I級與IV級和弦一樣是大三和弦，這更增加了分析的困難性。我們可以依照下列兩種方式來分析：

A·試誤法：

在上述練習中，每一個單獨的和弦都至少可以屬於兩個調性，我們可以先假設其中的一個大三和弦是 I 級和弦，再看其餘的和弦是否符合該假設大調的順階和弦。如果不符合，再假設另一個大三和弦為 I 級和弦，直到找到正確調性為止。

B·用耳朵：

和弦進行的「結束」和弦通常是主和弦；就是該調性。

第 **12** 週課程

🎸 移動式屬七和弦

● 指型：

以第六弦為根音：

X7

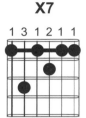

或

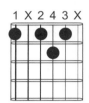

1：左手食指，2：左手中指，3：左手無名指，4：左手小指，x：該弦不發聲

以第五弦為根音：

X7

1：左手食指，2：左手中指，3：左手無名指，
4：左手小指，x：該弦不發聲

🎵 參考使用的節奏型態（可將下列四種節奏型態套用至每個練習中）：

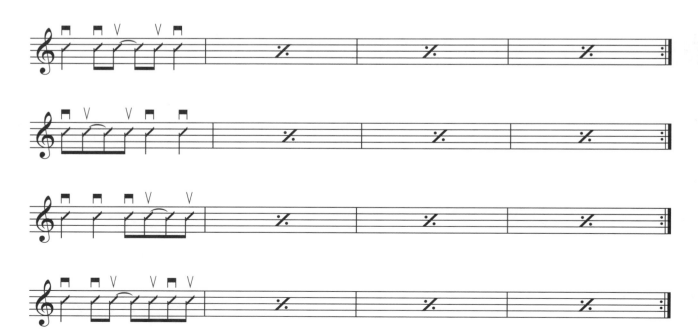

1 練習 Practice 按出每個指定的和弦並彈出教師指定或自行編排的節奏型態 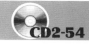CD2-54

D7　　　　　　　　　　　　　　　　C7

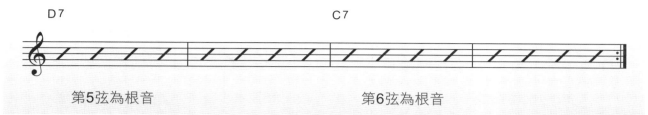

第5弦為根音　　　　　　　　　　　　第6弦為根音

2 練習 Practice 按出每個指定的和弦並彈出教師指定或自行編排的節奏型態 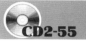CD2-55

C7　　　　　　　　　　　　　　　　F7

第5弦為根音　　　　　　　　　　　　第6弦為根音

3 練習 Practice 按出每個指定的和弦並彈出教師指定或自行編排的節奏型態 CD2-56

E7　　　　　　　　　　　　　　　　B7

第5弦為根音　　　　　　　　　　　　第6弦為根音

4 練習 Practice 按出每個指定的和弦並彈出教師指定或自行編排的節奏型態 CD2-57

G7　　　　　　　　　　　　　　　　C7

第6弦為根音　　　　　　　　　　　　第5弦為根音

5 練習 Practice 按出每個指定的和弦並彈出教師指定或自行編排的節奏型態 CD2-58

F♯7　　　　　　　　　　　　　　　C♯7

第6弦為根音　　　　　　　　　　　　第5弦為根音

6 練習 Practice | 按出每個指定的和弦並彈出教師指定或自行編排的節奏型態

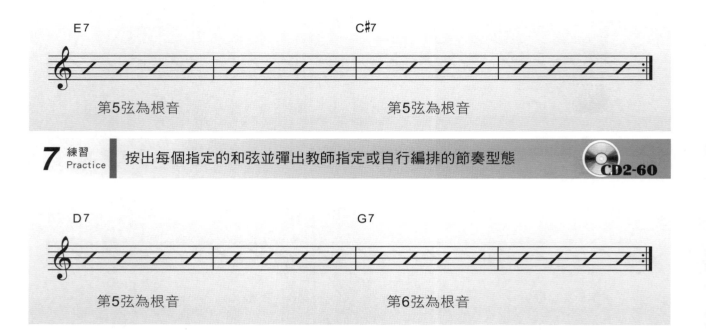

7 練習 Practice | 按出每個指定的和弦並彈出教師指定或自行編排的節奏型態

◆ 大三、小三與屬七移動式和弦混合練習

　　混合以第六弦與第五弦為根音的所有大三、小三與屬七移動式和弦，必且由教師指定每個和弦的根音弦。

1 練習 Practice | 按出每個指定的和弦並彈出教師指定或自行編排的節奏型態，和弦的根音弦由教師指定。

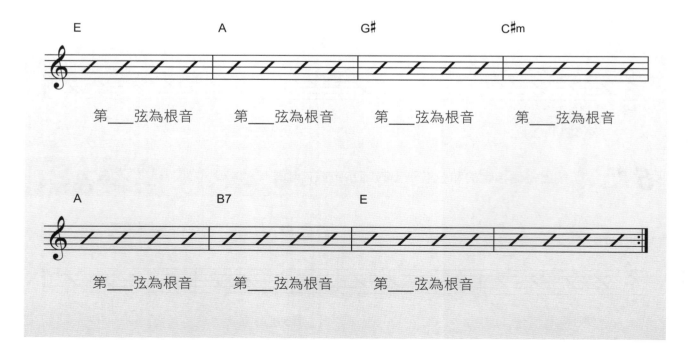

2 練習 Practice ┃ 按出每個指定的和弦並彈出教師指定或自行編排的節奏型態，
和弦的根音弦由教師指定。

CD2-62

G Dm C Bm

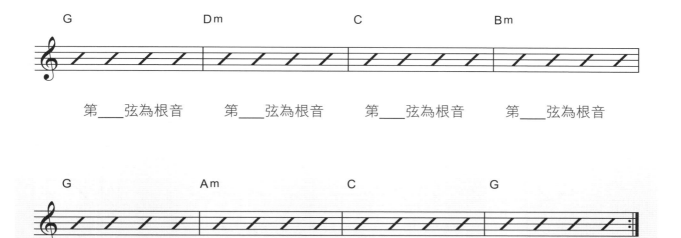

第＿＿弦為根音 第＿＿弦為根音 第＿＿弦為根音 第＿＿弦為根音

G Am C G

第＿＿弦為根音 第＿＿弦為根音 第＿＿弦為根音 第＿＿弦為根音

3 練習 Practice ┃ 按出每個指定的和弦並彈出教師指定或自行編排的節奏型態，
和弦的根音弦由教師指定。

CD2-63

Em A7 Em A7

第＿＿弦為根音 第＿＿弦為根音 第＿＿弦為根音 第＿＿弦為根音

C D Em

第＿＿弦為根音 第＿＿弦為根音 第＿＿弦為根音

練習曲（Hotel California）

除了指定的節奏外,其餘可使用教師建議或自行編排的節奏彈奏。

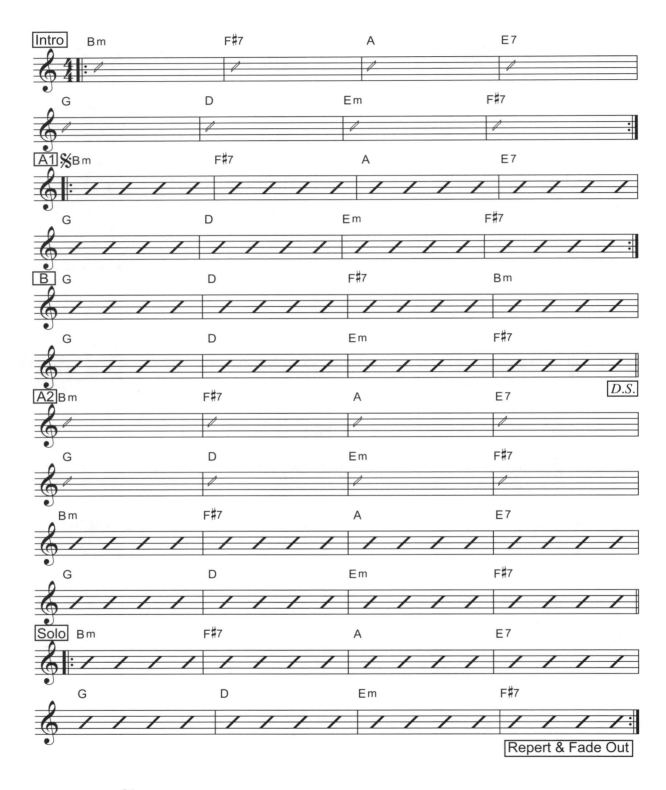

D.S.：回到標示 𝄋 的地方

Repeat & Fade Out：一直反覆該段落而且音量漸小直至結束

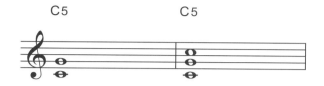 強力和弦（Power Chord）

　　強力和弦包含了根音與五度音，雖然它聽起來並無法界定大三或小三和弦屬性，強力和弦的和弦屬性可以從整體的和弦進行找出主和弦與其他相對的級數。以C為根音的強力和弦的和弦記號為C5。

● 強力和弦的右手基本動作：

　　以右手手刀的底端靠在第五、六弦與琴橋銜接處作右手悶音的動作。在彈奏範例之前先練習右手悶音的音色，以八分音符的節奏持續右手悶音的Distortion音色，嘗試移動右手悶音的位置與輕重、調整Picking的力道，以找出衝擊力最強的聲音並持續之。

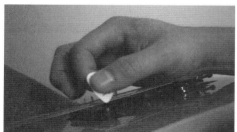
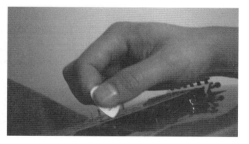

| 右手悶 | 右手開 |

● 強力和弦的指型：

　　強力和弦是由根音與完全五度所組成，八度音通常在需要較長延音時視情況加入。左手用食指與無名指分別按住根音與五度音，食指輕輕地觸碰根音以外的其他弦作悶音。

X5

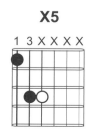

在彈奏練習時，應注意右手悶、開的俐落度，右手從悶到開或從開到悶的動作應該在picking的瞬間執行，這動作應該和轉動鑰匙的動作一樣，而不是把右手手刀抬起來，另外要注意的是右手悶音的音色應從頭到尾一致。以下的每個練習必須使用節拍器，並且用腳打拍子，必要時需請教師協助。

 1 練習 Practice 每小節八個音符中第一個音符右手開，其餘右手悶音 **CD2-65**

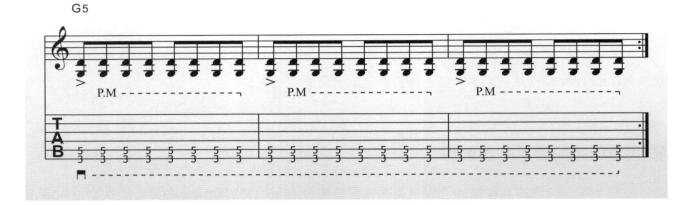

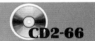 **2** 練習 Practice 每小節八個音符中第3、7個音符右手開，其餘右手悶音 **CD2-66**

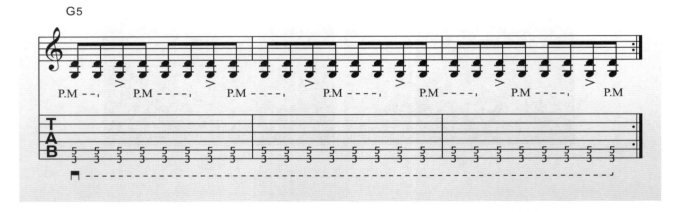

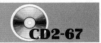 **3** 練習 Practice 每小節八個音符中第3、6、8個音符右手開 **CD2-67**

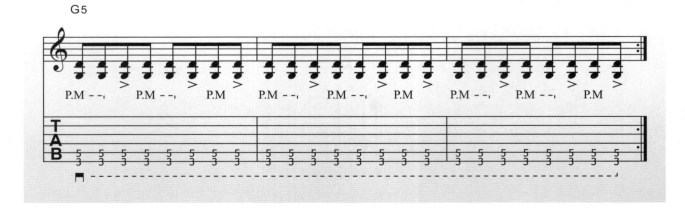

第
12
週

4 練習 Practice | 每小節八個音符中第1、4、7個音符右手開

CD2-68

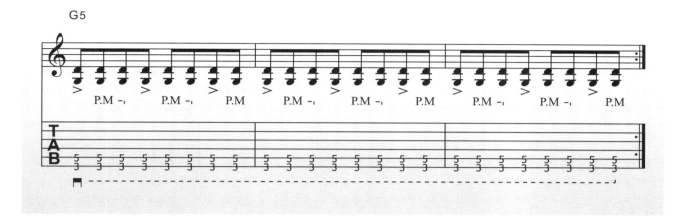

5 練習 Practice | 每小節八個音符中第2、5、8個音符右手開

CD2-69

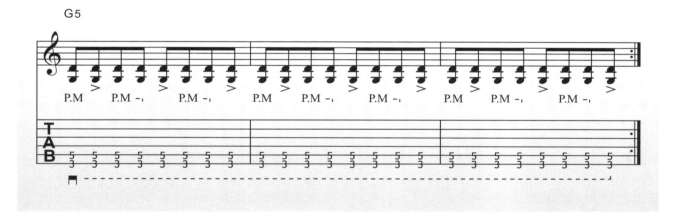

6 練習 Practice | 第一拍為四分音符

CD2-70

7 練習 Practice 練習第六弦與第五弦為根音的強力和弦切換

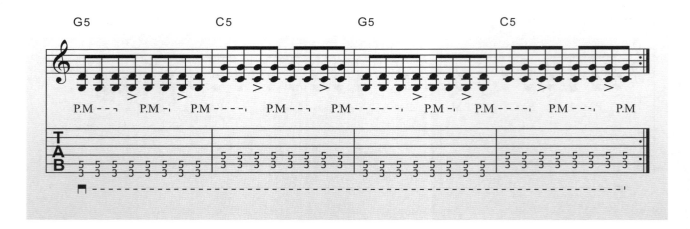

8 練習 Practice 注意連結線與拍子的穩定度

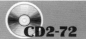

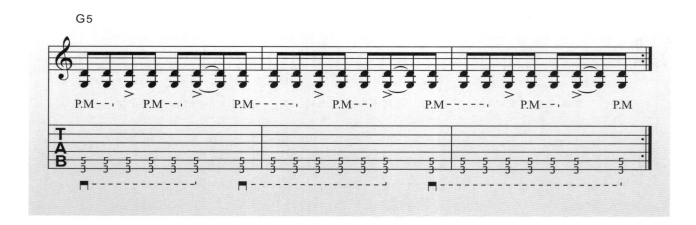

9 練習 Practice 加入十六分音符，注意picking的方向

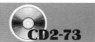

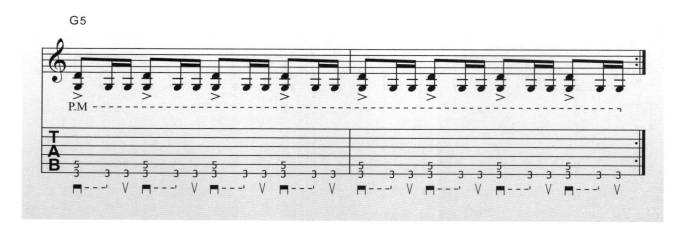

10 練習 Practice

G5

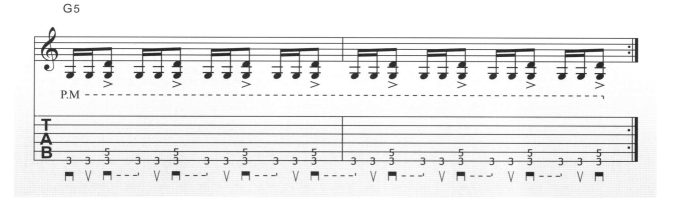

11 練習 Practice | Avril Lavigne - Sk8er Boi

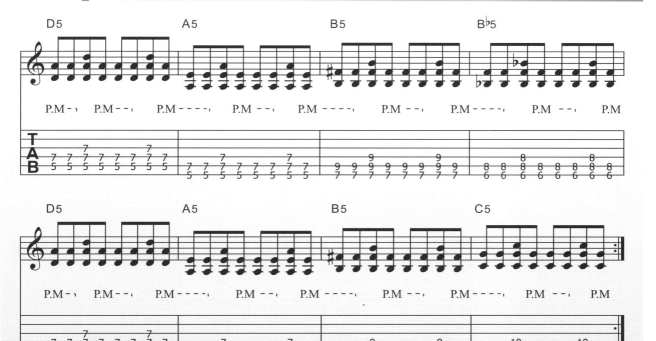

12 練習 Practice | Europe - Cherokee

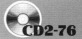

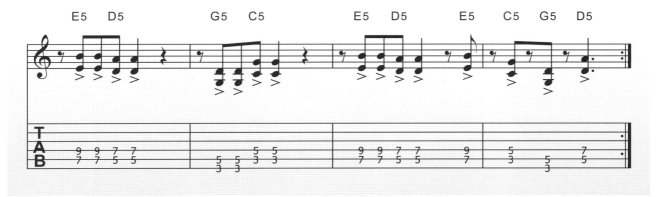

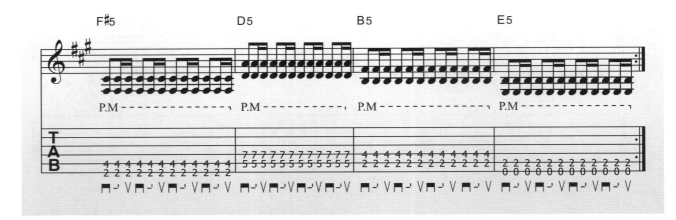

練習曲（AC/DC ROCK）

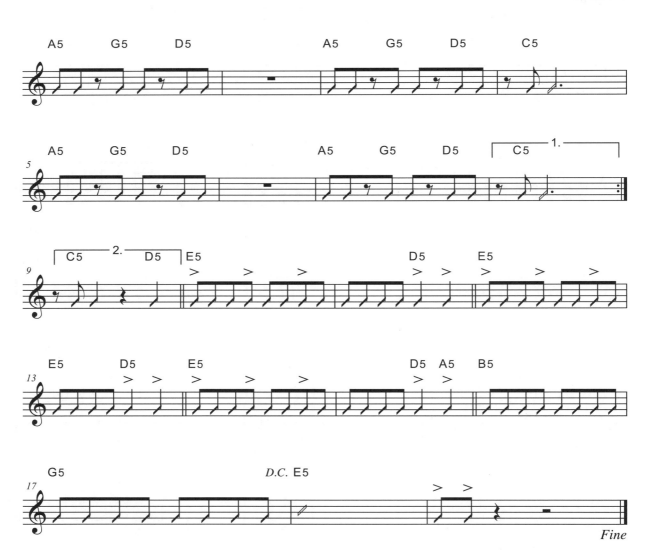

附錄

小三和弦琶音（Minor Triad Arpeggio）

Pattern #1、#2、#4

琶音（Arpeggio）即是該和弦的和弦組成音，琶音將應用在許多搖滾或爵士音樂的主奏與節奏。

小三和弦琶音Pattern #4

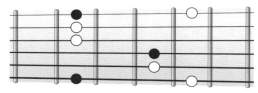

Fm琶音Pattern #4

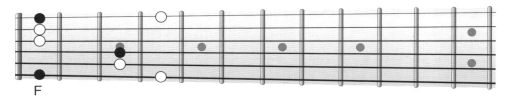

Gm琶音Pattern #4

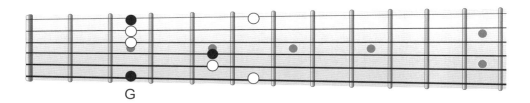

這樣的移調方式將會運用在任何琶音指型。

1 練習
Practice | Gm Arpeggio Pattern #4上下行

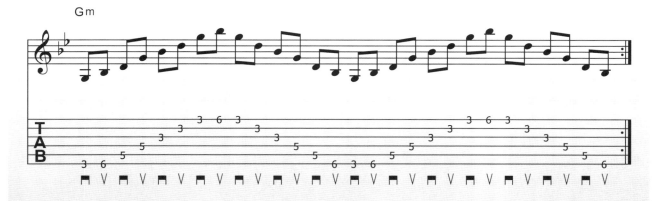

2 練習 Practice | Gm Arpeggio Pattern #4上下行，十六分音符律動

Gm

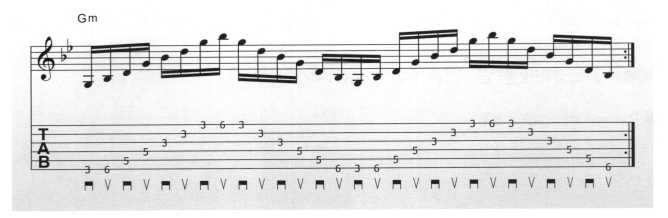

3 練習 Practice | Am Arpeggio Pattern #4上下行

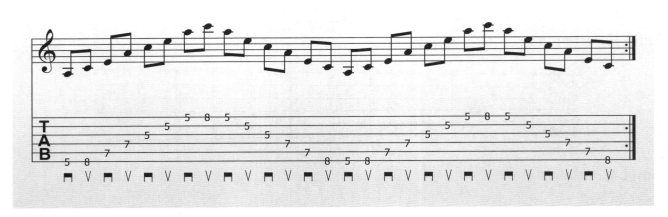

4 練習 Practice | Am Arpeggio Pattern #4上下行，十六分音符律動

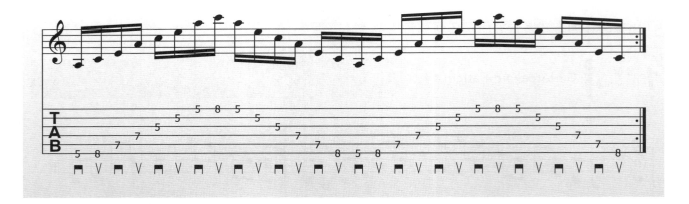

小三和弦琶音Pattern #2

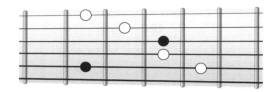

1 練習 Practice | Gm Arpeggio Pattern #2上下行

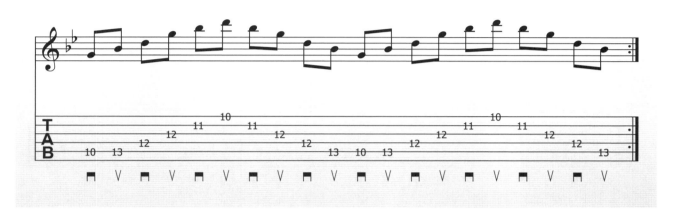

2 練習 Practice | Gm Arpeggio Pattern #2上下行，十六分音符律動

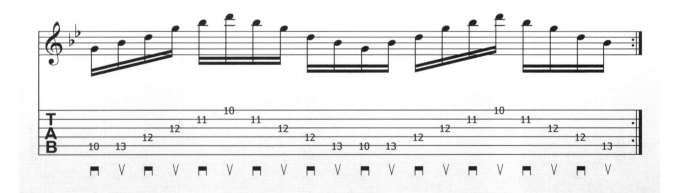

小三和弦琵音Pattern #1

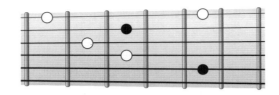

1 練習
Practice | Gm Arpeggio Pattern #1上下行

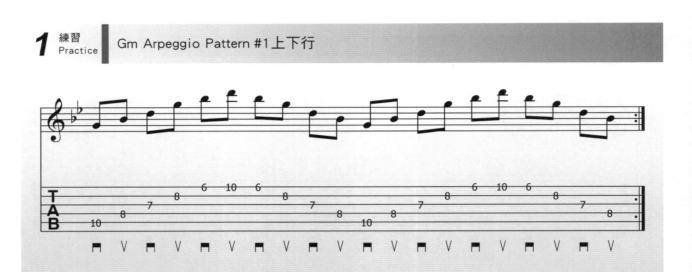

2 練習
Practice | Gm Arpeggio Pattern #1上下行，十六分音符律動

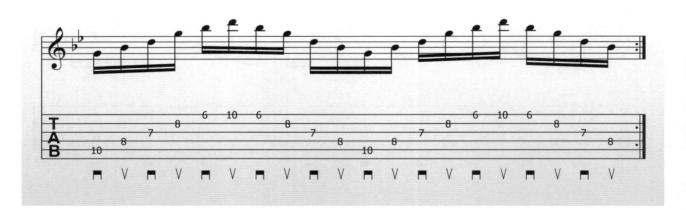

小三和弦琵音Pattern #1、#2、#4混合練習

Am 琵音Pattern #4

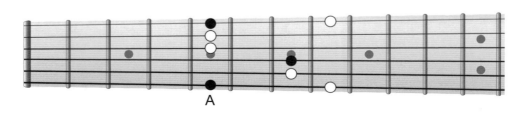

Dm 琶音Pattern #2

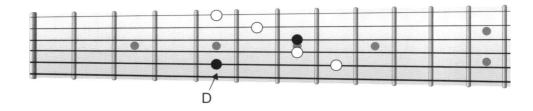

Em 琶音Pattern #1

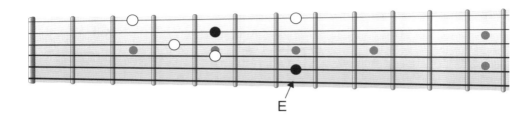

1 練習 Practice | 每個琶音皆從指型的最低音開始

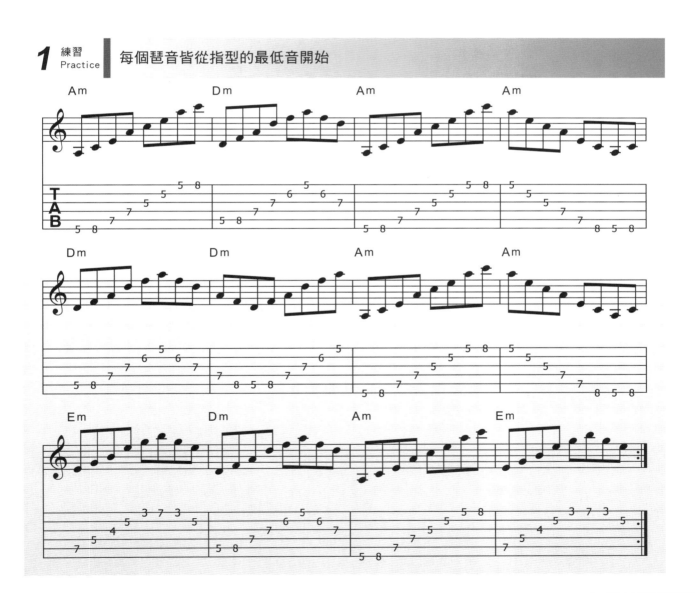

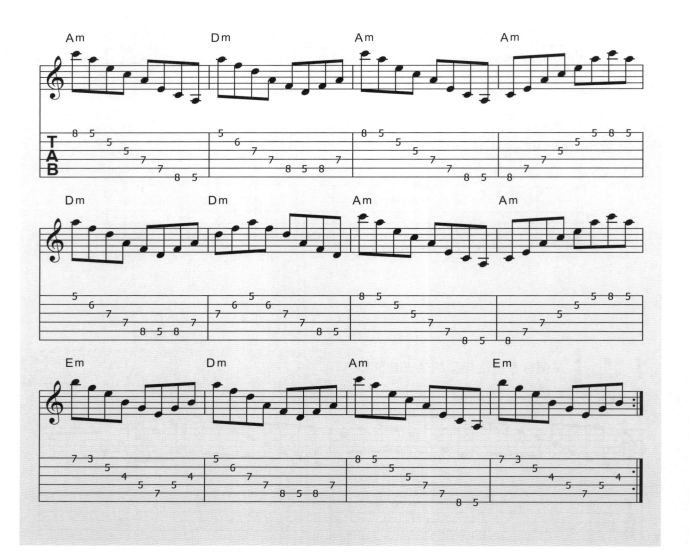

小三和弦琶音Pattern #3、#5

小三和弦琶音Pattern #3

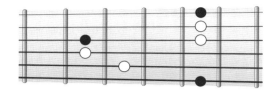

1 練習 Practice | Am Arpeggio Pattern #3上下行

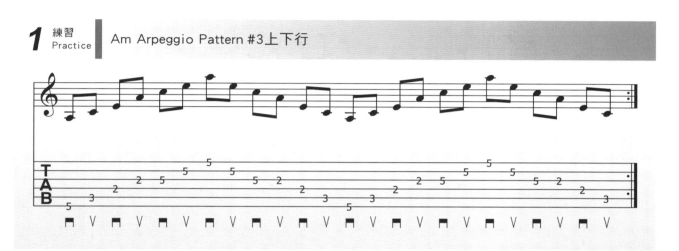

2 練習 Practice | Am Arpeggio Pattern #3上下行，十六分音符律動

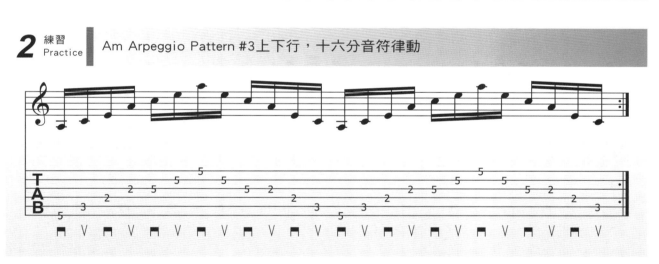

小三和弦琶音Pattern #5

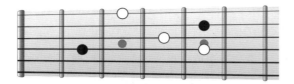

1 練習 Practice | Am Arpeggio Pattern #5上下行

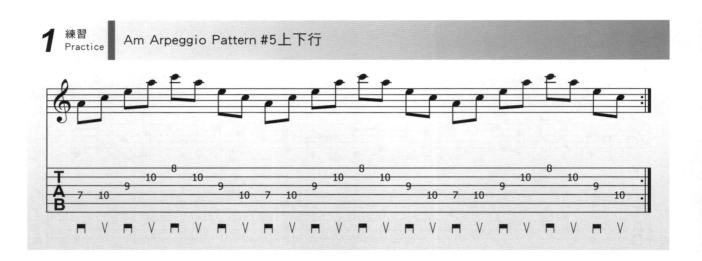

2 練習 Practice | Am Arpeggio Pattern #5上下行，十六分音符律動

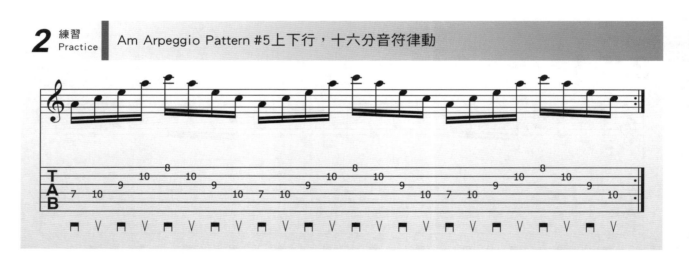

🎸 小三和弦琶音Pattern #1、#3、#5 混合練習

Am 琶音 Pattern #3

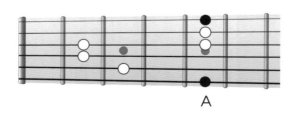

Dm 琶音 Pattern #1

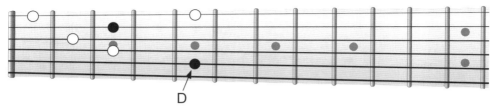

D

Em 琶音 Pattern #5

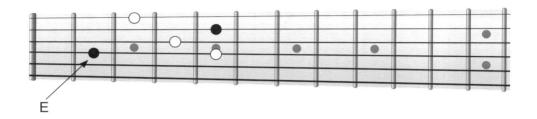

E

1 練習 Practice | 每個琶音皆從指型的最低音開始

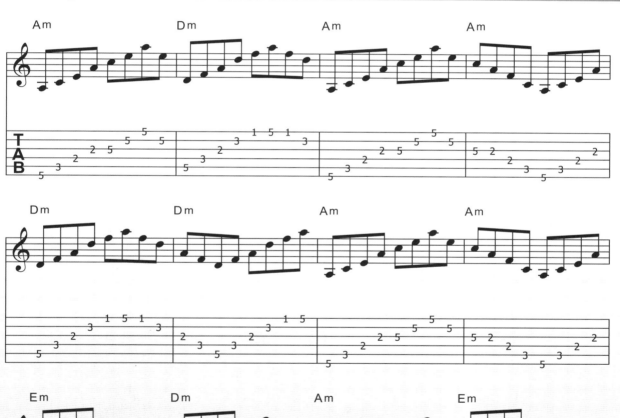

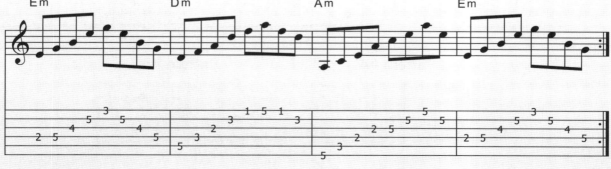

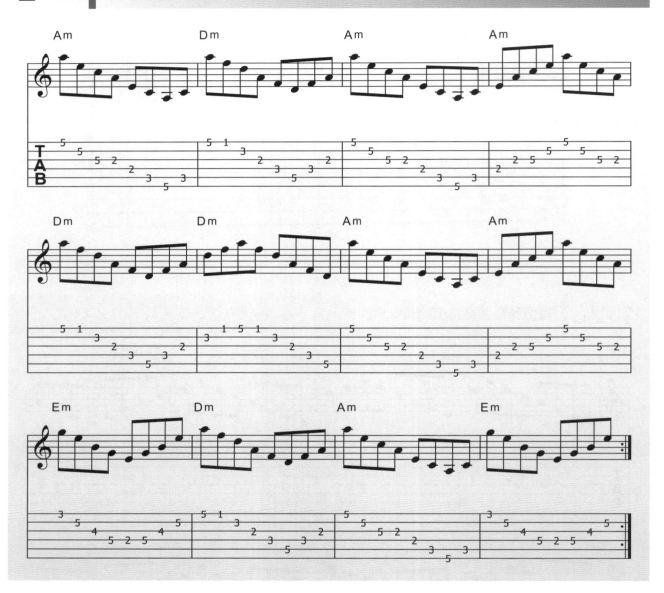

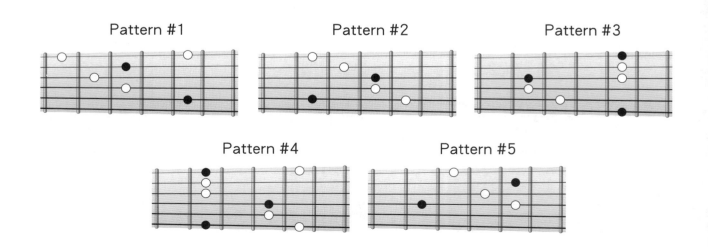

小三和弦琶音圖表

大三和弦琶音（Major Triad Arpeggio）

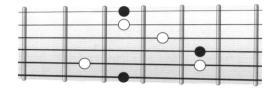 Pattern #1、#2、#4

大三和弦琶音Pattern #4

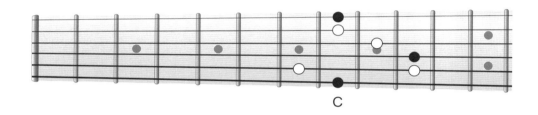

C 琶音Pattern #4

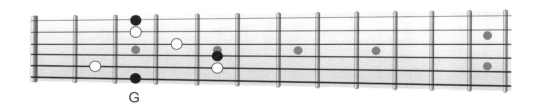

G 琶音Pattern #4

這樣的移調方式將會運用在任何琶音指型。

1 練習 Practice | G Arpeggio Pattern #4上下行

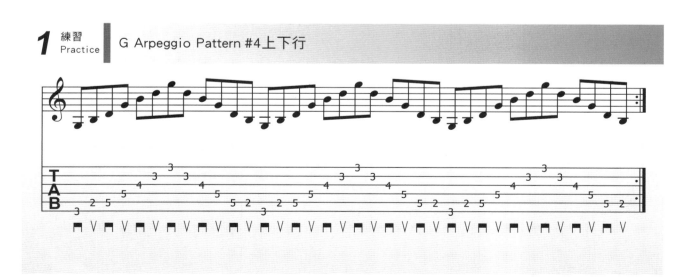

2 練習 Practice ┃ G Arpeggio Pattern #4上下行，十六分音符律動

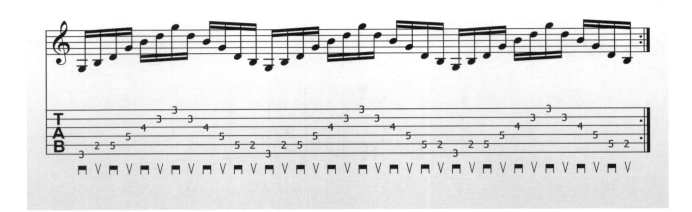

3 練習 Practice ┃ A Arpeggio Pattern #4上下行

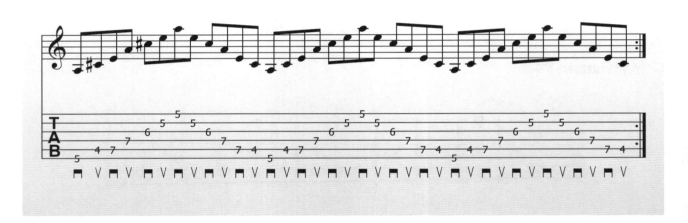

4 練習 Practice ┃ A Arpeggio Pattern #4上下行，十六分音符律動

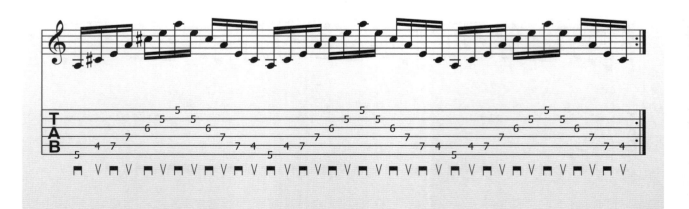

大三和弦琶音Pattern #2

1 練習 Practice | G Arpeggio Pattern #2上下行

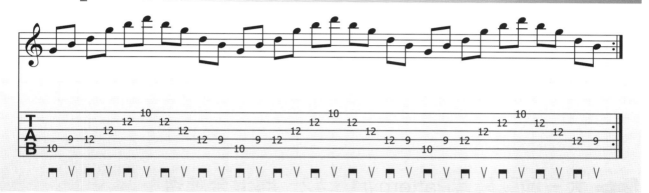

2 練習 Practice | G Arpeggio Pattern #2上下行，十六分音符律動

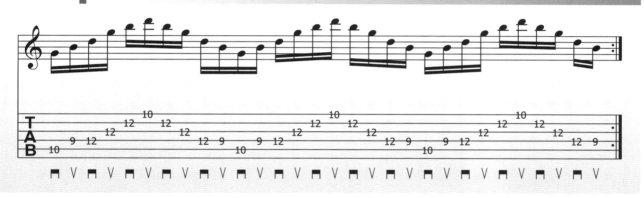

大三和弦琶音Pattern #1

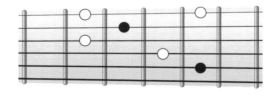

1 練習 Practice | G Arpeggio Pattern #1上下行

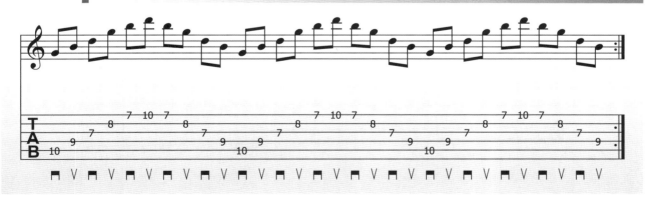

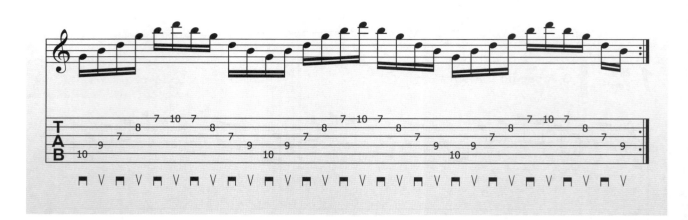

🎸 大三和弦琶音Pattern #1、#2、#4混合練習

A 琶音Pattern #4

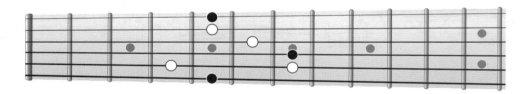

D 琶音Pattern #2

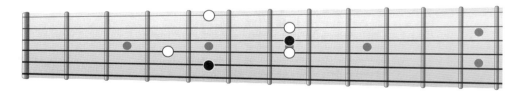

E 琶音Pattern #1

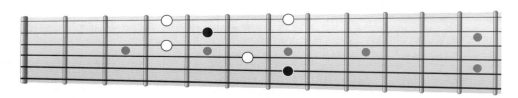

1 練習
Practice 每個琶音皆從指型的最低音開始

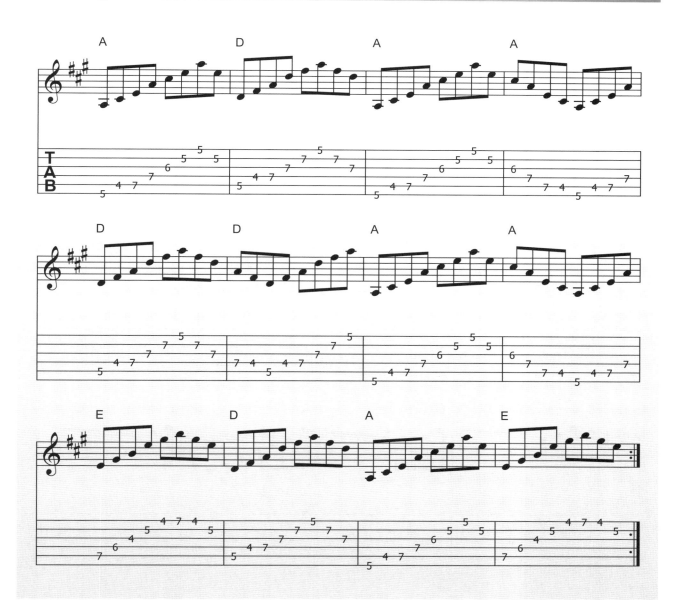

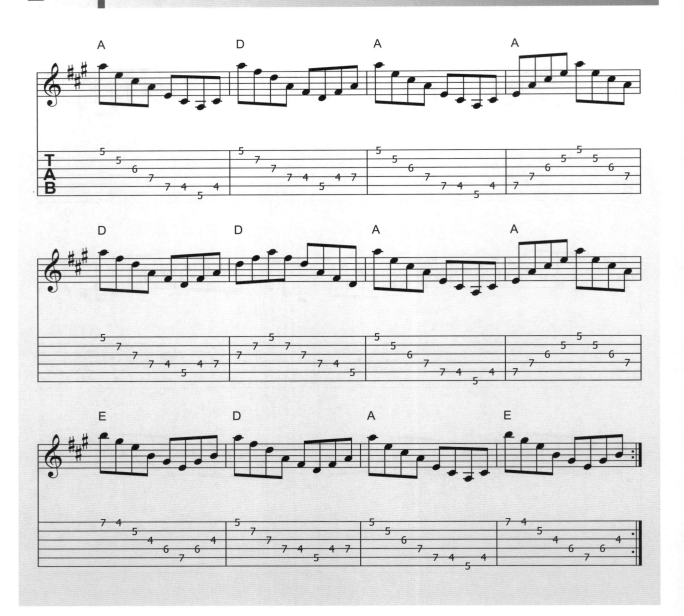

 大三和弦琶音Pattern #3、#5

大三和弦琶音Pattern #3

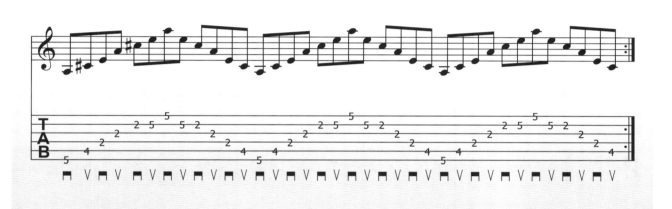

1 練習 Practice | A Arpeggio Pattern #3上下行

2 練習 Practice | A Arpeggio Pattern #3上下行，十六分音符律動

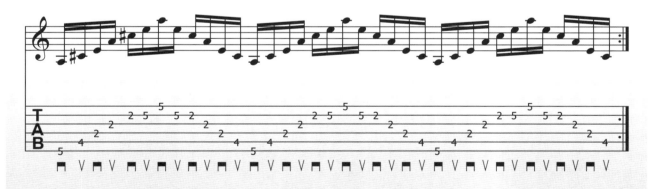

大三和弦琶音Pattern #5

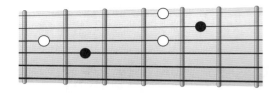

1 練習 Practice | A Arpeggio Pattern #5上下行

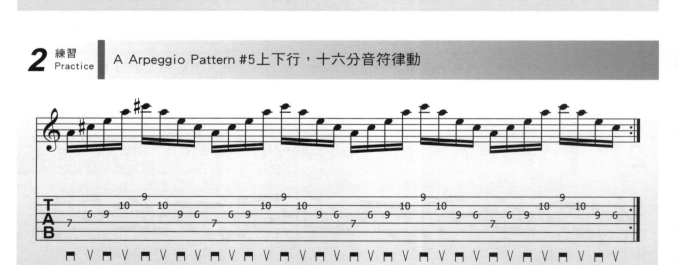

2 練習 Practice | A Arpeggio Pattern #5上下行，十六分音符律動

大三和弦琶音Pattern #1、#3、#5混合練習

A 琶音Pattern #3

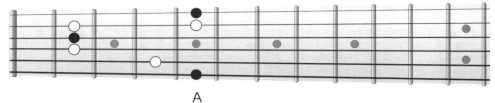

D 琶音Pattern #1

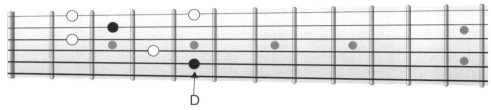

E 琶音Pattern #5

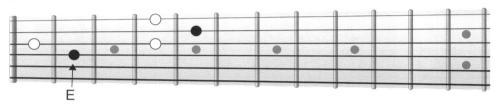

1 練習 Practice | 每個琶音階從指型的最低音開始

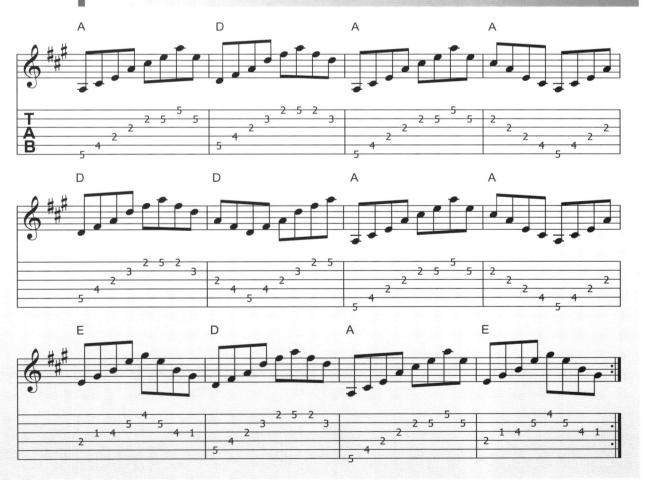

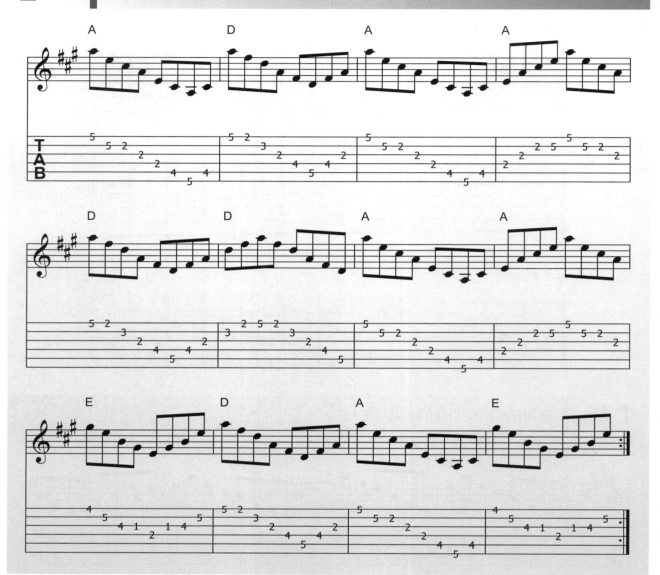

大三和弦琶音圖表

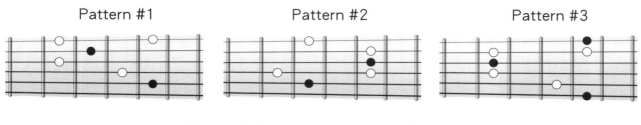

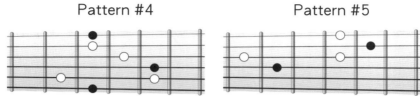

小三和弦琶音圖表

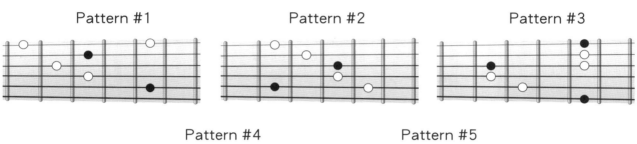

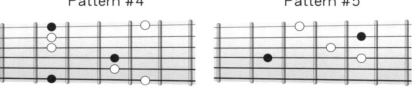

附錄2

🎸 總複習

🔻 大三和弦琶音

Pattern #1 Pattern #2 Pattern #3

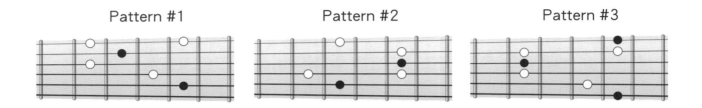

Pattern #4 Pattern #5

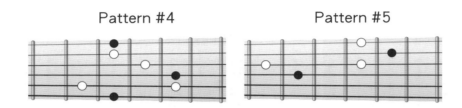

🔻 小三和弦琶音

Pattern #1 Pattern #2 Pattern #3

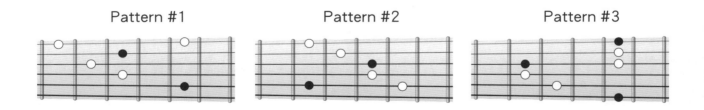

Pattern #4 Pattern #5

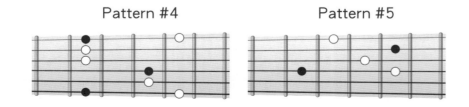

1 練習 Practice | 擷取自Rainbow – Man On The Silver Mountain

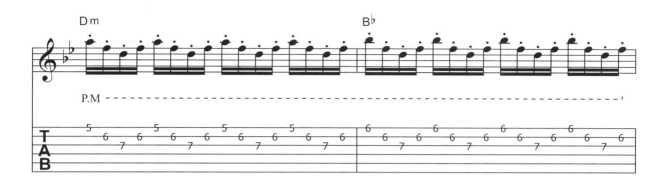

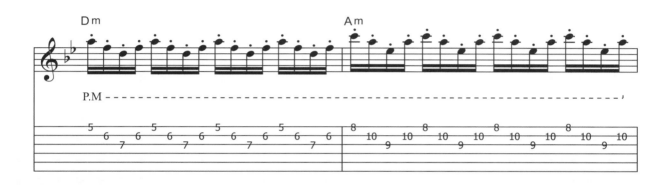

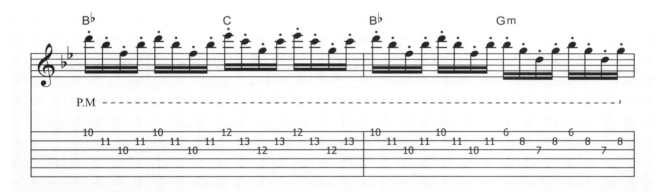

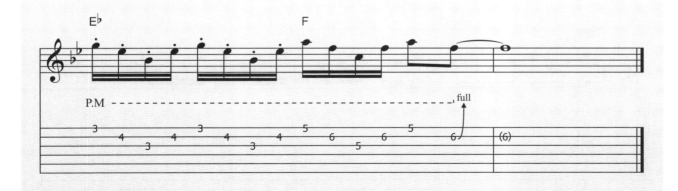

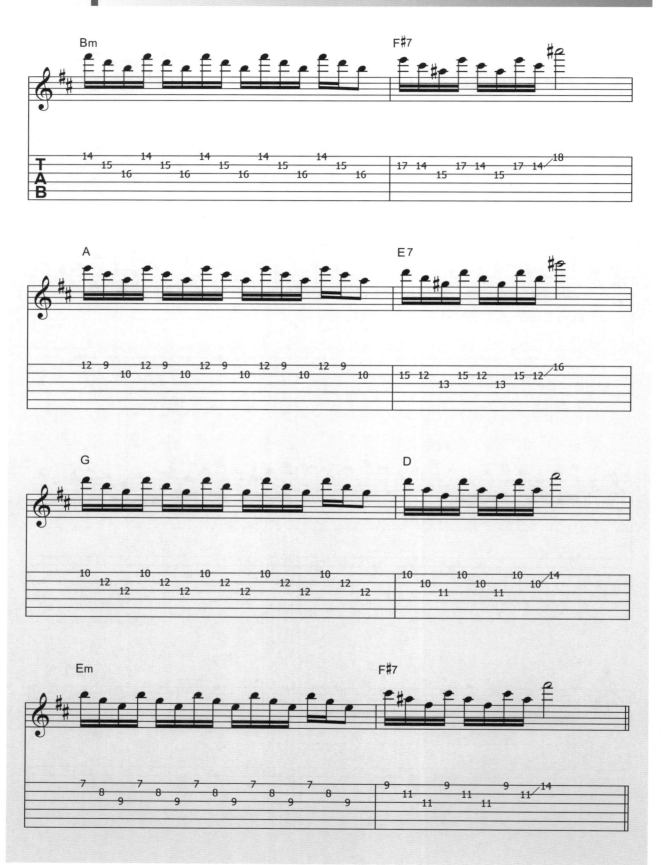

3 練習
Practice | 擷取自Rainbow － A Light In The Black

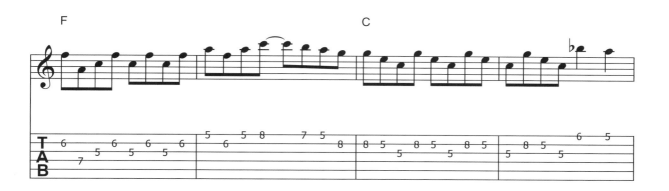

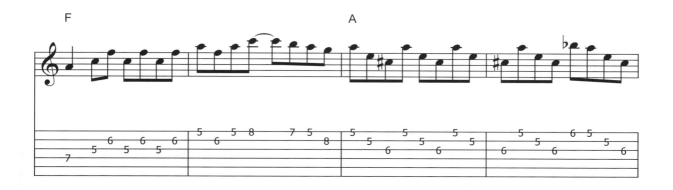

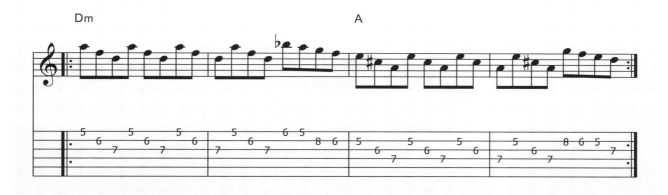

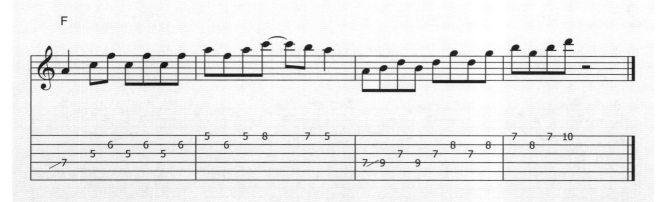

🎸 大調五聲音階



Pattern #1

Pattern #3



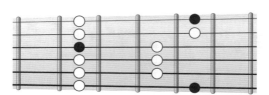

🎸 小調五聲音階



Pattern #2

Pattern #4



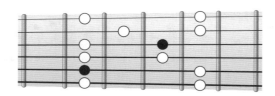
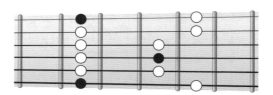

1 練習 Practice | A小調五聲音階Pattern #4

擷取自Led Zeppelin – Stairway To Heaven

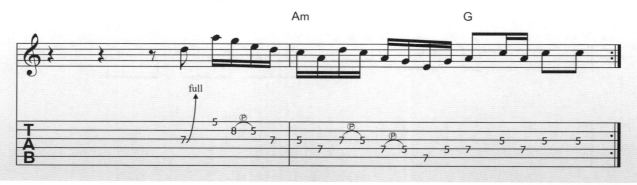

2 練習 Practice | E小調五聲音階Pattern #4

擷取自Lenny Kravitz – Are You Gonna Go My Way

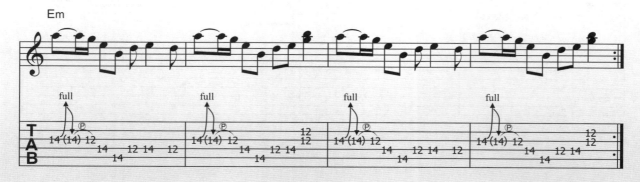

3 練習 Practice │ B小調五聲音階Pattern #4

擷取自Eagles – Hotel California

Bm

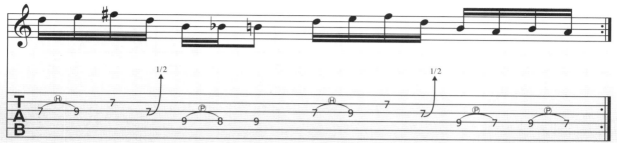

4 練習 Practice │ B小調五聲音階Pattern #4

擷取自Eagles – Hotel California

Bm

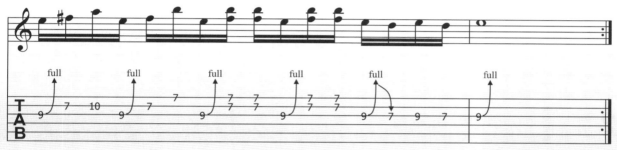

5 練習 Practice │ B小調五聲音階Pattern #4

擷取自Eagles – Hotel California

Bm

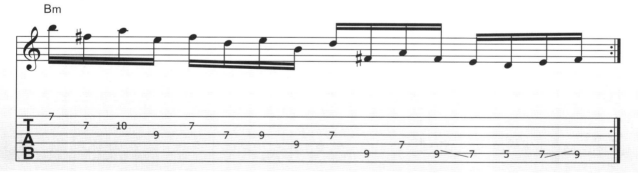

♥ 大調音階

Pattern #1

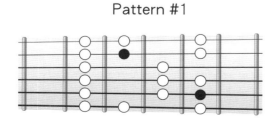

Pattern #3

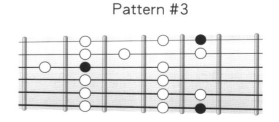

小調音階

Pattern #2

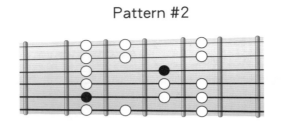

Pattern #4

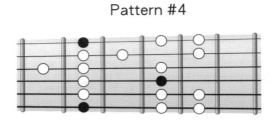

1 練習 Practice | C小調音階Pattern #4

擷取自Bon Jovi – You Give Love A Bad Name

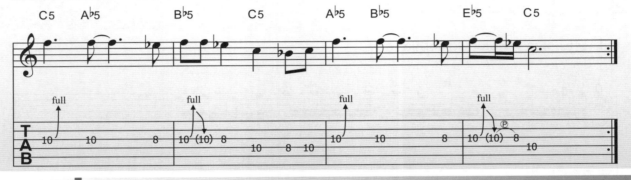

2 練習 Practice | C#小調音階Pattern #2

擷取自Ozzy Osbourne – Over The Mountain

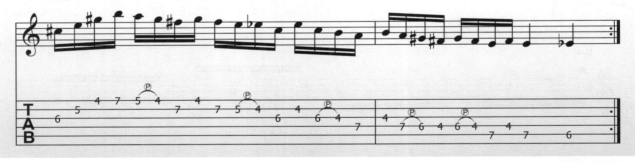

3 練習 Practice | E小調音階Pattern #2

擷取自Ozzy Osbourne – Over The Mountain

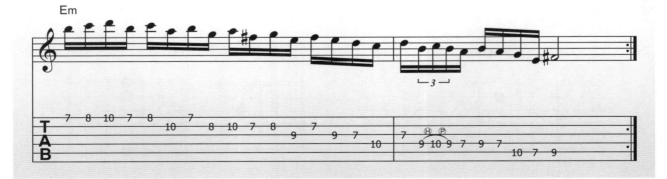

4 練習 Practice │ G#小調音階Pattern #2

擷取自Ozzy Osbourne – Over The Mountain

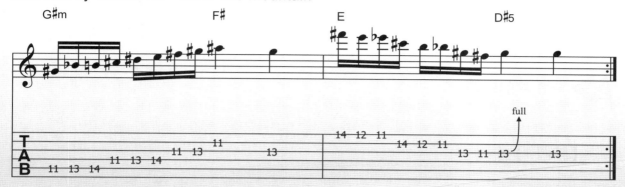

5 練習 Practice │ B小調音階Pattern #4

擷取自Europe – The Final Countdown

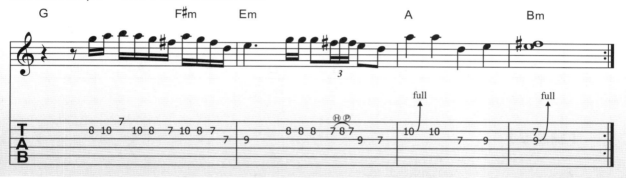

6 練習 Practice │ F大調音階Pattern #3

擷取自Mr. Big – Just Take My Heart

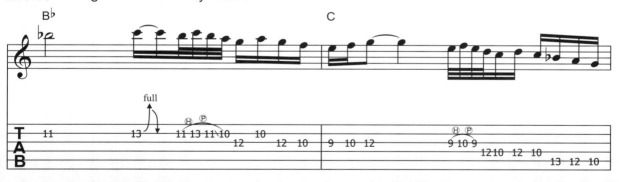

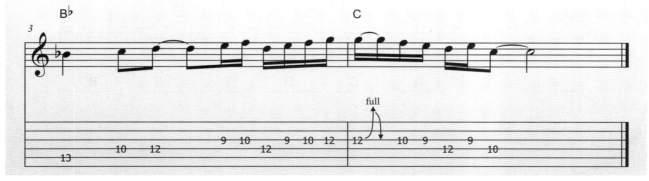

習題解答

 P 6 頁的解答

【練習1】

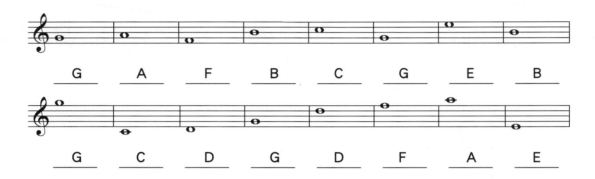

G　A　F　B　C　G　E　B

G　C　D　G　D　F　A　E

【練習 2】

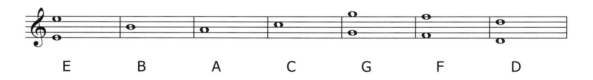

E　B　A　C　G　F　D

 P 7 頁的解答

【練習 3】

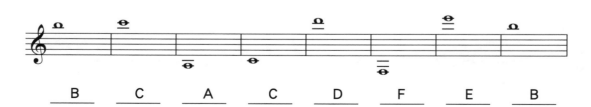

B　C　A　C　D　F　E　B

習題解答

【練習 4】

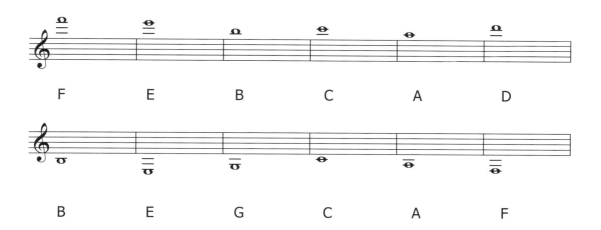

F	E	B	C	A	D

B	E	G	C	A	F

➡ P 11 頁的解答

【練習 8】

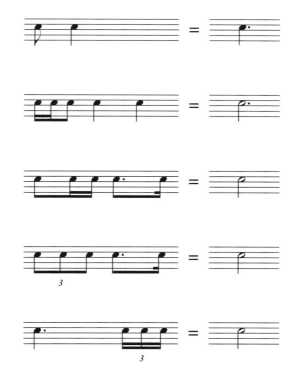

習題解答

現代吉他系統教程

P 18 頁的解答

【練習 1】

D

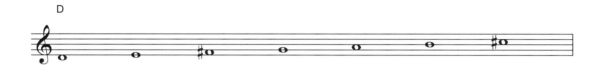

A

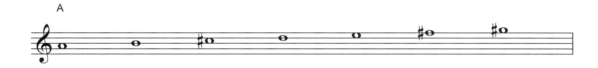

E

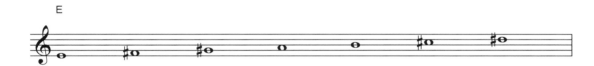

B

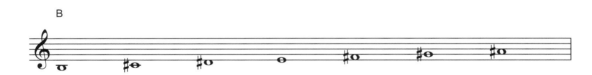

F#

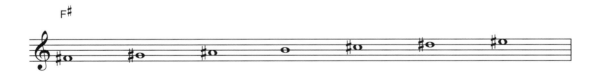

C#

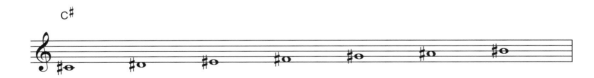

習題解答

【練習 2】

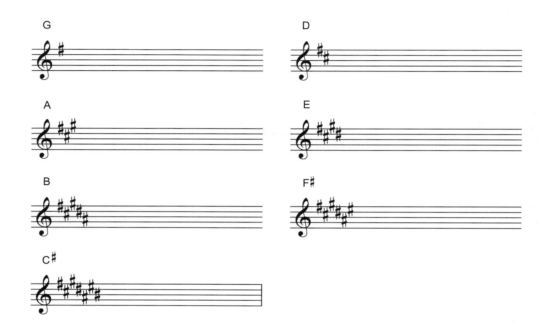

習題解答

P 20 頁的解答

【練習 3】

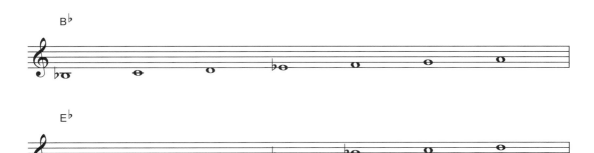

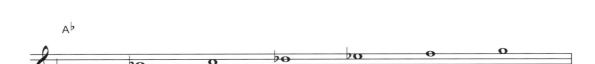

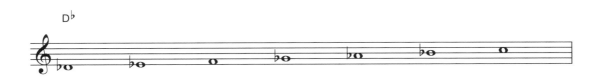

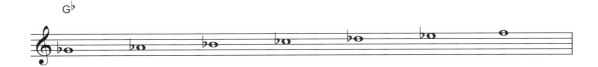

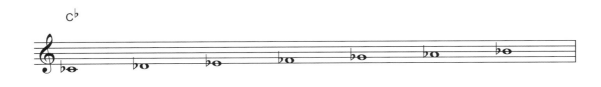

習題解答

P 21 頁的解答

【練習 4】

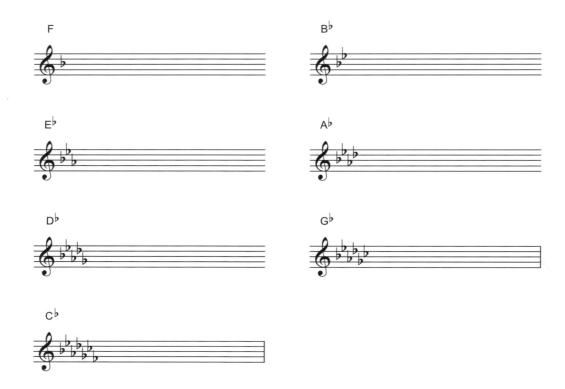

 P 22 頁的解答

【練習 5】

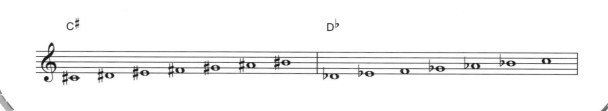

習題解答

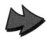 P 27 頁的解答

【練習 1】

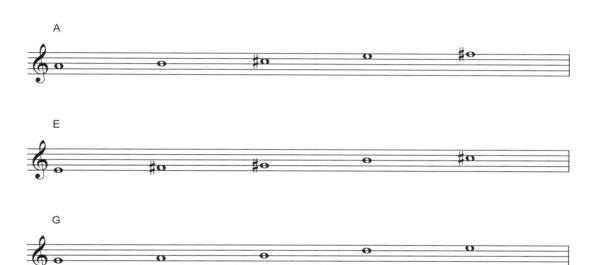

A

E

G

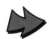 P 36 頁的解答

【練習 1】

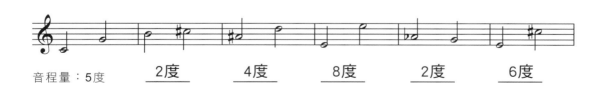

音程量：5度　　2度　　4度　　8度　　2度　　6度

習題解答

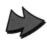 P 37 頁的解答

【練習 2】

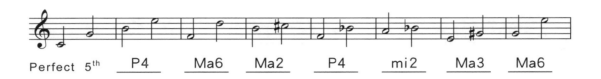

Perfect 5th P4 Ma6 Ma2 P4 mi2 Ma3 Ma6

【練習 3】

P5 MI7 MA3 A4 MA7 D5 A3 MI6 P4

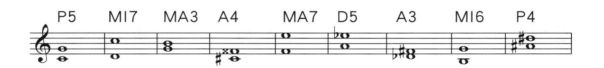

 P 38 頁的解答

【練習 4】

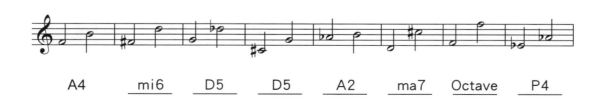

A4 mi6 D5 D5 A2 ma7 Octave P4

習題解答

 P 40 頁的解答

【練習 1】

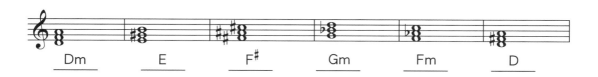

Dm　　　　E　　　　F#　　　　Gm　　　　Fm　　　　D

【練習 2】

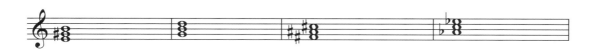

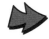 P 41 頁的解答

【練習 3】

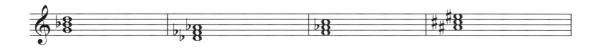

習題解答

【練習 4】

Fm E♭ Daug Gdim F#aug E♭dim

【練習 5】

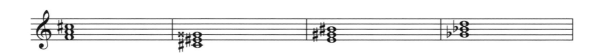

【練習 6】

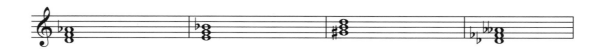

習題解答

 P 48 頁的解答

【練習 1】

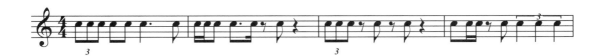

【練習 2】

習題解答

 P 49 頁的解答

【練習 3】

【練習 1】

A

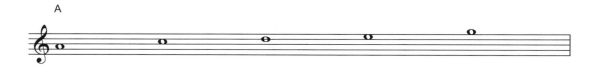

E

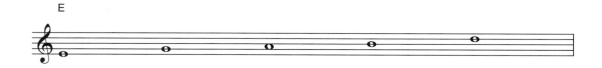

G

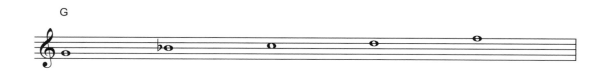

習題解答

P 57 頁的解答

【練習 1】

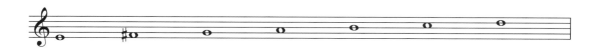

【練習 2】

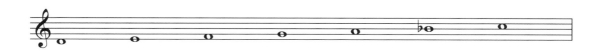

【練習 3】

B minor

F# minor

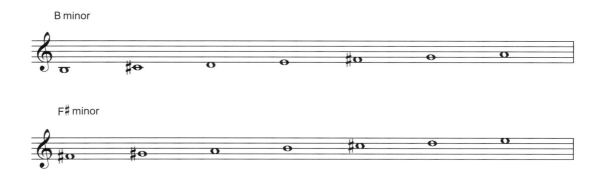

習題解答

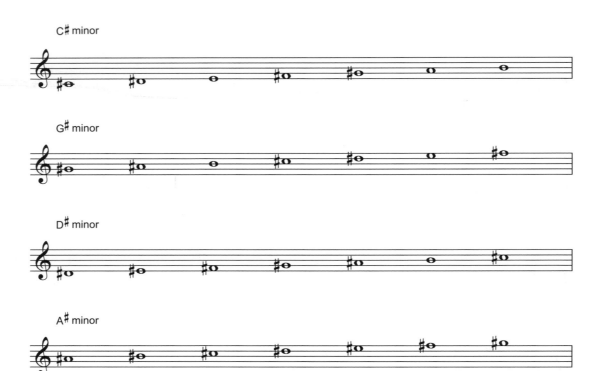

C# minor

G# minor

D# minor

A# minor

習題解答

P 58 頁的解答

【練習 4】

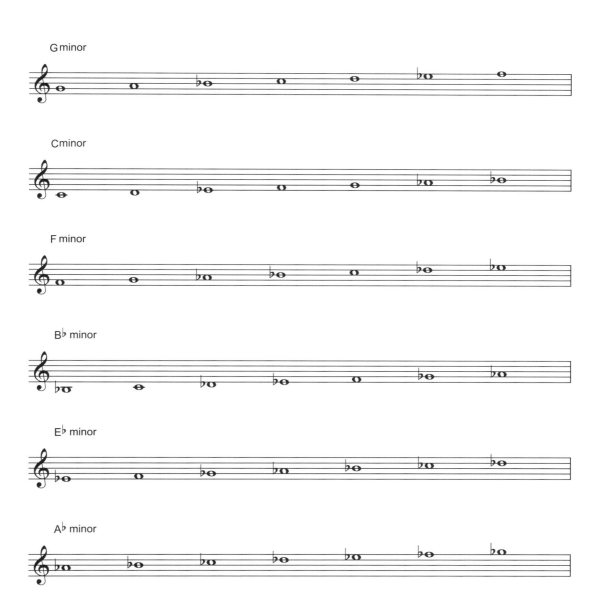

習題解答

 P 59 頁的解答

【練習 5】

大調	關係小調	調號
C Major	A minor	
G Major	E minor	
F Major	D minor	
D Major	B minor	
B♭ Major	G minor	
A Major	F# minor	
E♭ Major	C minor	
E Major	C# minor	

習題解答

現代吉他系統教程

 P 60 頁的解答

大調	關係小調	調號
A♭ Major	___F___ minor	
B Major	___G#___ minor	
D♭ Major	___B♭___ minor	
F# Major	___D#___ minor	
G♭ Major	___E♭___ minor	
C# Major	___A#___ minor	
C♭ Major	___A♭___ minor	

習題解答

 P 60 頁的解答

【練習 6】

1、G minor = <u>B♭</u> Major 2、F♯ minor = <u>A</u> Major

3、F minor = <u>A♭</u> Major 4、G♯ minor = <u>B</u> Major

5、E♭ minor = <u>G♭</u> Major 6、D minor = <u>F</u> Major

7、B minor = <u>D</u> Major 8、C minor = <u>E♭</u> Major

9、C♯ minor = <u>E</u> Major 10、B♭ minor = <u>D♭</u> Major

11、E minor = <u>G</u> Major 12、A minor = <u>C</u> Major

 P 61 頁的解答

【練習 7】

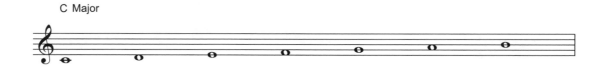

C Major

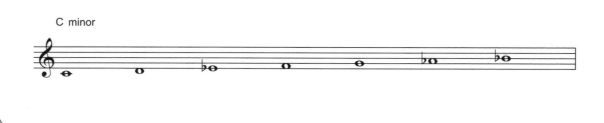

C minor

習題解答

【練習 8】

A Major

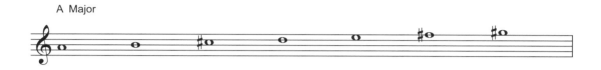

A minor

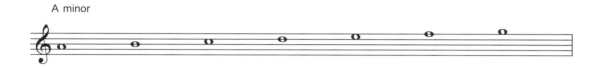

 P 79 頁的解答

【練習 1】

I <u>Major</u>、II <u>Minor</u>、III <u>Minor</u>、IV <u>Major</u>、V <u>Major</u>、VI <u>Minor</u>、VII <u>dim</u>

【練習 2】

E♭ 大調的IV級和弦 ：<u>A♭</u>　　；A大調的V級和弦　：<u>E</u>

D大調的II級和弦 ：<u>Em</u>　　；A♭ 大調的VII級和弦：<u>Gdim</u>

G大調的III級和弦 ：<u>Bm</u>　　；D♭ 大調的VI級和弦：<u>B♭m</u>

G♭ 大調的II級和弦 ：<u>A♭m</u>　　；B大調的IV級和弦　：<u>E</u>

F大調的III級和弦 ：<u>Am</u>　　；C# 大調的VI級和弦：<u>A#m</u>

習題解答

P 80 頁的解答

【練習 3】

A：___E___ 大調；D：___A___ 大調；E♭：___B♭___ 大調；G：___D___大調

D♭：___A♭___ 大調；C#：___G#___ 大調；B：___F#___ 大調；F：___C___大調

【練習 4】

Dm：___F___大調；Gm：___B♭___ 大調；E♭m：___G♭___ 大調；Am：___C___大調

Em：___G___大調；C#m：___E___大調；F#m：___A___大調；B♭m：___D♭___大調

【練習 5】

1、和弦級數進行：　I　　　　VI　　　　II　　　　V

調性：G大調：___G___　Em___　Am___　D___
調性：A大調：___A___　F#m___　Bm___　E___

2、和弦級數進行：　I　　　　III　　　　IV　　　　V

調性：C大調：___C___　Em___　F___　G___
調性：G大調：___G___　Bm___　C___　D___
調性：A大調：___A___　C#m___　D___　E___

習題解答

【練習 6】

2、A大調：　　　A　　　F#m　　　Bm　　　E
　　級數：＿＿＿I＿＿＿VIm＿＿＿IIm＿＿＿V＿＿＿

3、F大調：　　　F　　　Gm　　　Am　　　B♭
　　級數：＿＿＿I＿＿＿IIm＿＿＿IIIm＿＿＿IV＿＿

4、B大調：　　　E　　　D#m　　　C#m　　　F#
　　級數：＿＿IV＿＿＿IIIm＿＿＿IIm＿＿＿V＿＿＿

 P 81 頁的解答

【練習 8】

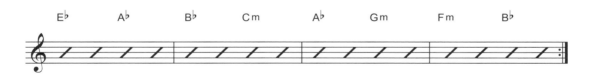

級數：＿I＿＿＿IV＿＿＿V＿＿＿VIm＿＿＿IV＿＿＿IIIm＿＿＿IIm＿＿＿V＿
D大調：D＿＿＿G＿＿＿A＿＿＿Bm＿＿＿G＿＿＿F#m＿＿＿Em＿＿＿A＿

【練習 9】

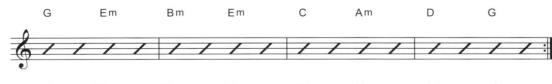

級數：＿I＿＿＿VIm＿＿＿IIIm＿＿＿VIm＿＿＿IV＿＿＿IIm＿＿＿V＿＿＿I＿
D大調：D＿＿＿Bm＿＿＿F#m＿＿＿Bm＿＿＿G＿＿＿Em＿＿＿A＿＿＿D＿

 P 86 頁的解答

【練習 1】

I minor、II ♭im、bIII Major、IV minor、V minor、♭VI Major、♭VII Major

【練習 2】

E♭小調的IV級和弦 ： A♭m ；A小調的V級和弦 ： Em

D小調的II級和弦 ： Edim ；A♭小調的♭VII級和弦 ： G♭

G小調的♭III級和弦 ： B♭ ；D♭小調的♭VI級和弦 ： B♭♭

G♭小調的II級和弦 ： A♭dim ；B小調的IV級和弦 ： Em

F小調的♭III級和弦 ： A♭ ；C♯小調的♭VI級和弦 ： A

 P 87 頁的解答

【練習 3】

A ： F♯ 小調 ；D ： B 小調 ；E♭ ： C 小調 ；G ： E 小調

D♭ ： B♭ 小調 ；C♯ ： A♯ 小調 ；B ： G♯ 小調 ；F ： D 小調

習題解答

【練習 4 】

Dm：___G___小調；Gm：___C___小調；E♭m：___A♭___小調；Am：___D___小調

Em：___A___小調；C#m：___F#___小調；F#m：___B___小調；B♭m：___E♭___小調

【練習 5 】

1、和弦級數進行：　　　 I 　　　 ♭VI 　　　 II 　　　 V

調性：G小調：　　Gm　　　E♭　　　Adim　　　Dm
調性：A小調：　　Am　　　F　　　Bdim　　　Em

2、和弦級數進行：　　　 I 　　　 ♭III 　　　 IV 　　　 V

調性：C小調：　　Cm　　　E♭　　　Fm　　　Gm
調性：G小調：　　Gm　　　B♭　　　Cm　　　Dm
調性：A小調：　　Am　　　C　　　Dm　　　Em

【練習 6 】

2、A小調：　　Am　　　F　　　Bdim　　　Em
　級數：　　 I m　　♭VI　　 II dim　　 V m

3、F小調：　　Fm　　Gdim　　A♭　　B♭m
　級數：　　 I m　　 II dim　　♭III　　 IV m

4、B小調：　　Em　　D　　C#dim　　F#m
　級數：　　 IV m　　♭III　　 II dim　　 V m

習題解答

 P 88 頁的解答

【練習 8】

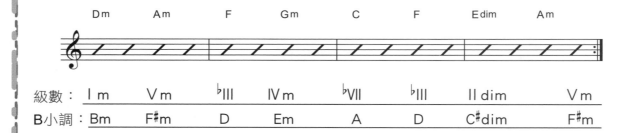

級數：	I m	V m	♭III	IV m	♭VII	♭III	II dim	V m
B小調：	Bm	F#m	D	Em	A	D	C#dim	F#m

【練習 9】

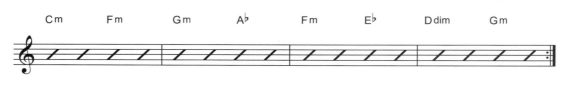

級數：	I m	IV m	V m	♭VI	IV m	♭III	II dim	V m
A小調：	Am	Dm	Em	F	Dm	C	Bdim	Em

 P 94 頁的解答

【練習 1】

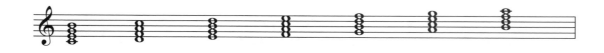

習題解答

 P 95 頁的解答

【練習 1】

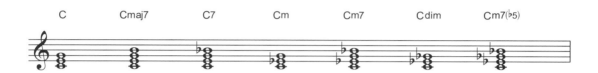

 P 96 頁的解答

【練習 2】

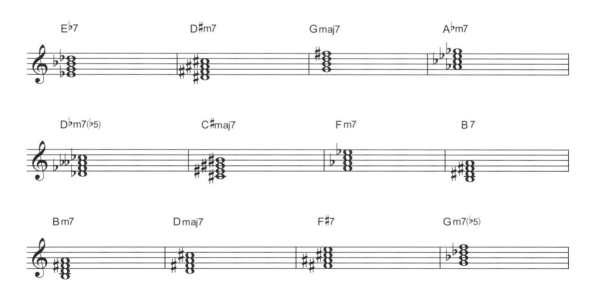

【練習 3】

Imaj7、IIm7、IIIm7、IVmaj7、V7、VIm7、VIIm7(♭5)

【練習 4】

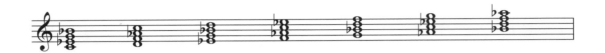

和弦名稱： __Cm7__ 、 __Dm7(♭5)__ 、 __E♭maj7__ 、 __Fm7__ 、 __Gm7__ 、 __A♭maj7__ 、 __B♭7__

【練習 5】

Im7、IIm7(♭5)、♭IIImaj7、IVm7、Vm7、♭VImaj7、♭VII7

 P 97 頁的解答

【練習 6】

1、寫出下列指定調性的 V 級七和弦：

B大調 ： __F♯7__ ；G小調 ： __Dm7__

G大調 ： __D7__ ；A♭小調 ： __E♭m7__

D♯大調 ： __A♯7__ ；B小調 ： __F♯m7__

2、寫出下列指定調性的 VI 級七和弦：

D大調 ： __Bm7__ ；E小調 ： __CMaj7__

B♭大調 ： __Gm7__ ；G♭小調 ： __E♭♭Maj7__

F大調 ： __Dm7__ ；D小調 ： __B♭Maj7__

習題解答

現代吉他系統教程

3、寫出下列指定調性的 IV 級七和弦：

A大調 ：＿＿DMaj7＿＿；F小調 ：＿＿B♭m7＿＿

G♯大調 ：＿＿C♯Maj7＿＿；E♭小調 ：＿＿A♭m7＿＿

B大調 ：＿＿EMaj7＿＿；G小調 ：＿＿Cm7＿＿

4、寫出下列指定調性的 VII 級七和弦：

C♯大調 ：＿＿B♯m7(♭5)＿＿；A♭小調 ：＿＿G♭7＿＿

D大調 ：＿＿C♯m7(♭5)＿＿；F♯小調 ：＿＿E7＿＿

A大調 ：＿＿G♯m7(♭5)＿＿；D小調 ：＿＿C7＿＿

 P 104 頁的解答

【練習 1】

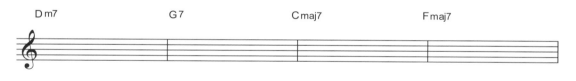

和弦級數 ：＿＿IIm7＿＿　　　V7　　　　＿＿Imaj7＿＿　　　IVmaj7

Key Center ：＿＿C major＿＿

 P 105 頁的解答

【練習 2】

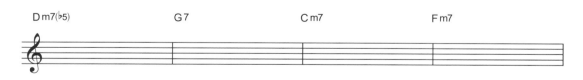

和弦級數 ：＿＿IIm7(♭5)＿＿　　　V7　　　　＿＿Im7＿＿　　　IVm7

Key Center ：＿＿C minor＿＿

麥書文化

最新圖書目錄

學習音樂最佳途徑
音樂人必備叢書
專業樂譜

COMPLETE
CATALOGUE

系列	書名	編著/規格/價格	說明
民謠彈唱系列	**吉他玩家** Guitar Player	周重凱 編著 菊8開 / 440頁 / 400元	2010年全新改版。周重凱老師繼"樂知音"一書後又一精心力作。全書由淺入深,吉他玩家不可錯過。精選近年來吉他伴奏之經典歌曲。
	吉他贏家 Guitar Winner	周重凱 編著 16開 / 400頁 / 400元	融合中西樂器不同的特色及元素,以突破傳統的彈奏方式編曲,加上完整而精緻的六線套譜及範例練習,淺顯易懂,編曲好彈又好聽,是吉他初學者及彈唱者的最愛。
	名曲100(上)(下) The Greatest Hits No.1.2	潘尚文 編著 *CD* 菊8開 / 216頁 / 每本320元	收錄自60年代至今吉他必練的經典西洋歌曲。全書以吉他六線譜編著,並附有中文翻譯、光碟示範,每首歌曲均有詳細的技巧分析。
	六弦百貨店精選紀念版 1998—2013 Guitar Shop1998-2013	潘尚文 編著 菊8開 / 每本220元 每本280元 *CD / VCD* 每本300元 *VCD＋mp3*	分別收錄1998-2012各年度國語暢銷排行榜歌曲,內容涵蓋六弦百貨店歌曲精選。全新編曲,精彩彈奏分析。
電吉他系列	**電吉他完全入門24課** Complete Learn To Play Electric Guitar Manual	劉旭明 編著 *DVD＋MP3* 菊8開 / 144頁 / 定價360元	由淺入深、循序漸進的學習,從認識電吉他到彈奏電吉他,想成為Rocker很簡單。
	主奏吉他大師 Masters Of Rock Guitar	Peter Fischer 編著 *CD* 菊8開 / 168頁 / 360元	書中講解大師必備的吉他演奏技巧,描述不同時期各個頂級大師演奏的風格與特點,列舉了大師們的大量精彩作品,進行剖析。
	節奏吉他大師 Masters Of Rhythm Guitar	Joachim Vogel 編著 *CD* 菊8開 / 160頁 / 360元	來自各頂尖級大師的200多個不同風格的演奏套路,搖滾,靈歌與瑞格,新浪潮,鄉村,爵士等精彩樂句。介紹大師的成長道路,配有樂譜。
	藍調吉他演奏法 Blues Guitar Rules	Peter Fischer 編著 *CD* 菊8開 / 176頁 / 360元	書中詳細講解了如何勾建布魯斯節奏框架,布魯斯演奏樂句,以及布魯斯Feeling的培養,並以布魯斯大師代表級人物們的精彩樂句作為示範。
	搖滾吉他祕訣 Rock Guitar Secrets	Peter Fischer 編著 *CD* 菊8開 / 192頁 / 360元	書中講解非常實用的蜘蛛爬行手指熱身練習,各種調式音階、神奇音階、雙手點指、泛音點指、搖把俯衝轟炸以及即興演奏的創作等技巧,傳播正統音樂理念。
	Speed up 電吉他Solo技巧進階	馬歇柯爾 編著 樂譜書＋DVD大碟 / 800元	本張DVD是馬歇柯爾首次在亞洲拍攝的個人吉他教學、演奏,包含精采現場Live演奏與15個Marcel經典歌曲樂句解析(Licks)。以幽默風趣的教學方式分享獨門絕技以及音樂理念,包括個人拿手的切分音、速彈、掃弦、點弦_等技巧。
	Come To My Way Neil Zaza	Neil Zaza 編著 教學*DVD* / 800元	美國知名吉他講師,Cort電吉他代言人。親自介紹獨家技法,包含掃弦、點弦、調式系統、器材解說…等,更有完整的歌曲彈奏分析及Solo概念教學。並收錄精彩演出九首,全中文字幕解說。
	瘋狂電吉他 Carzy Eletric Guitar	潘學觀 編著 *CD* 菊8開 / 240頁 / 499元	國內首創電吉他CD教材。速彈、藍調、點弦等多種技巧解析。精選17首經典搖滾樂曲演奏示範。
	搖滾吉他實用教材 The Rock Guitar User's Guide	曾國明 編著 *CD* 菊8開 / 232頁 / 定價500元	最紮實的基礎音階練習。教你在最短的時間內學會速彈祕方。近百首的練習譜例。配合CD的教學,保證進步神速。
	搖滾吉他大師 The Rock Guitaristr	浦山秀彥 編著 菊16開 / 160頁 / 定價250元	國內第一本日本引進之電吉他系列教材,近百種電吉他演奏技巧解析圖示,及知名吉他大師的詳盡譜例解析。
	天才吉他手 Talent Guitarist	江建民 編著 教學*VCD* / 定價800元	本專輯為全數位化高品質音樂光碟,多軌同步放映練習。原曲原譜,錄音室吉他大師江建民老師親自示範講解。離開我、明天我要嫁給你…等流行歌曲編曲實例完整技巧解說。六線套譜對照練習,五首MP3伴奏練習加卡拉OK。
	征服琴海1、2 Complete Guitar Playing No.1、No.2	林正如 編著 *3CD* 菊8開 / 352頁 / 定價700元	國內唯一一本參考美國MI教學系統的吉他用書。第一輯為實務運用與觀念解析並重,最基本的學習奠定穩固基礎的教科書,適合興趣初學者。第二輯包含總體概念和共二十三章的指板訓練與即興技巧,適合嚴謹初學者。
	前衛吉他 Advance Philharmonic	劉旭明 編著 *2CD* 菊8開 / 256頁 / 定價600元	美式教學系統之吉他專用書籍。從基礎電吉他技巧到各種音樂觀念、型態的應用。音階、和弦節奏、調式訓練。Pop、Rock、Metal、Funk、Blues、Jazz完整分析,進階彈奏。
	調琴聖手 Guitar Sound Effects	陳慶民、華育棠 編著 *CD* 菊8開 / 360元	最完整的吉他效果器調校大全, 各類型吉他、擴大機徹底分析,各類型效果器完整剖析,單踏板效果器串接實戰運用,60首各類型音色示範、演奏。
古典吉他系列	**樂在吉他** Joy With Classical Guitar	楊昱泓 編著 *CD＋DVD* 菊8開 / 128頁 / 360元	本書專為初學者設計,學習古典吉他從零開始。內附原譜對照之音樂CD及DVD影像示範。樂理、音樂符號術語解說、音樂家小故事、作曲家年表。
	古典吉他名曲大全 (一)(二)(三) Guitar Famous Collections No.1、No.2、No.3	楊昱泓 編著 菊8開 / 每本550元(*DVD＋MP3*)	收錄世界吉他古典名曲,五線譜、六線譜對照、無論彈民謠吉他或古典吉他,皆可體驗彈奏名曲的感受,古典名師採譜、編奏。
	新編古典吉他進階教程 New Classical Guitar Advanced Tutorial	林文前 編著 *DVD＋MP3* 菊8開 / 160頁 / 定價550元	收錄古典吉他之經典進階曲目,適合具備古典吉他基礎者學習,或作為"卡爾卡西"之後續銜接教材。五線譜、六線譜完整對照,DVD、MP3影音演奏示範。
新書系列	**陶笛完全入門24課** Complete Learn To Play Ocarina Manual	陳若儀 編著 *DVD＋MP3* 菊8開 / 144頁 / 定價360元	輕鬆入門陶笛一學就會!教學簡單易懂,內容紮實最基本,隨書附影音教學示範,學習樂器完全無壓力快速上手!

音響、電腦製作系列

書名	作者/規格	說明
錄音室的設計與裝修 / Studio Design Guide	劉連 編著 全彩菊8開 / 680元	室內隔音設計寶典，錄音室、個人工作室裝修實例。琴房、樂團練習室、音響視聽室隔音要訣，全球錄音室設計典範。
室內隔音建築與聲學 / Building A Recording Studio	Jeff Cooper 原著 陳榮貴 編譯 12開 / 800元	個人工作室吸音、隔音、降噪實務。錄音室規劃設計、建築聲學應用範例、音場環境建築施工。
NUENDO實戰與技巧 / Nuendo Media Production System	張迪文 編著 DVD 特菊8開 / 定價800元	Nuendo是一套現代數位音樂專業電腦軟體，包含音樂前、後期製作，如錄音、混音、過程中必須使用到的數位技術，分門別類成八大區塊，每個部份含有不同單元與模組，完全依照使用習性和學習慣性整合軟體操作與功能，是不可或缺的手冊。
專業音響X檔案 / Professional Audio X File	陳榮貴 編著 特12開 / 320頁 / 500元	各類專業影音技術詞彙、術語中文解釋，專業音響、影視廣播，成音工作者必備工具書，A To Z 按字母順序查詢，圖文並茂簡單而快速，是音樂人人手必備工具書。
專業音響實務秘笈 / Professional Audio Essentials	陳榮貴 編著 特12開 / 288頁 / 500元	華人第一本中文專業音響的學習書籍。作者以實際使用與銷售專業音響器材的經驗，融匯專業音響知識，以最淺顯易懂的文字和圖片來解釋專業音響知識。
Finale 實戰技法 / Finale	劉釗 編著 正12開 / 定價650元	針對各式音樂樂譜的製作；樂隊樂譜、合唱團樂譜、教堂樂譜、通俗流行樂譜、管弦樂團樂譜，甚至於建立自己的習慣的樂譜型式都有著詳盡的說明與應用。

電貝士系列

書名	作者/規格	說明
貝士聖經 / I Encyclop'edie de la Basse	Paul Westwood 編著 2CD 菊4開 / 288頁 / 460元	Blues與R&B、拉丁、西班牙佛拉門戈、巴西桑巴、智利、津巴布韋、北非和中東、幾內亞等地風格演奏，以及無品司貝的演奏，爵士和前衛風格演奏。
The Groove / The Groove	Stuart Hamm 編著 教學DVD / 800元	本世紀最偉大的Bass宗師「史都翰」電貝斯教學DVD。收錄5首"史都翰"精采Live演奏及完整貝斯四線套譜。多機數位影音、全中文字幕。
Bass Line / Bass Line	Rev Jones 編著 教學DVD / 680元	此張DVD是Rev Jones全球首張在亞洲拍攝的教學帶。內容從基本的左右手技巧教起，還談論到關於Bass的音色與設備的選購，各類的音樂風格的演奏，15個經典的Bass樂句範例，每個技巧都儘可能包含正常速度與慢版的彈奏，讓大家可以很清楚的看到彈奏示範。
放克貝士彈奏法 / Funk Bass	范漢威 編著 CD 菊8開 / 120頁 / 360元	本書以「放克」、「貝士」和「方法」三個核心出發，開展出全方位且多向度的學習模式。研凝設計出一套完整的訓練流程，並輔之以三十組實際的練習主題。以精準的學習模式和方法，在最短時間內掌握關鍵，累積實力。
搖滾貝士 / Rock Bass	Jacky Reznicek 編著 CD 菊8開 / 160頁 / 360元	有關使用電貝士的全部技法，其中包含律動與節拍選擇、擊弦與點弦、泛音與推弦、悶音與把位、低音提琴指法、吉他指法的撥弦技巧、連奏與斷奏、滑奏與滑弦、鎚弦、勾弦與掏弦技法、無琴格貝士、五弦和六弦貝士。CD內含超過150首關於Rock、Blues、Latin、Reggae、Funk、Jazz等......練習曲和基本律動。

烏克麗麗系列

書名	作者/規格	說明
烏克麗麗名曲30選 / 30 Ukulele Solo Collection	盧家宏 編著 DVD+MP3 菊8開 / 144頁 / 定價360元	專為烏克麗麗獨奏而設計的演奏套譜，精心收錄30首烏克麗麗經典名曲，標準烏克麗麗調音編曲，和弦指型、四線譜、簡譜完整對照。
烏克麗麗完全入門24課 / Complete Learn To Play Ukulele Manual	陳建廷 編著 DVD 菊8開 / 200頁 / 定價360元	輕鬆入門烏克麗麗一學就會！教學簡單易懂，內容紮實詳盡，隨書附影音教學示範，學習樂器完全無壓力快速上手！
快樂四弦琴1 / Happy Uke	潘尚文 編著 CD 菊8開 / 128頁 / 定價320元	夏威夷烏克麗麗彈奏法標準教材，適合兒童學習。徹底學「搖擺、切分、三連音」三要素，隨書附教學示範CD。
I PLAY—MY SONGBOOK 音樂手冊 / I PLAY - MY SONGBOOK	潘尚文 編著 208頁 / 定價360元	真正有音樂生命的樂譜，各項樂器皆適用，102首中文經典樂譜手冊，活頁裝訂，無需翻頁即可彈奏全曲，音樂隨身帶著走，小開本、易攜帶，外出表演、團康活動皆實用。內附吉他、烏克麗麗常用調性和弦圖，方便查詢、練習，並附各調性移調級數對照表，方便轉調。
烏克城堡1 / Ukulele Castle	龍映育 編著 DVD 菊8開 / 320元	從建立節奏感和音感到認識音符、音階和旋律，每一課都用心規劃歌曲、故事和遊戲。孩子們會變得更活潑，節奏感更好、手眼更協調、耳朵更敏銳、咬字發音更清晰！附有教學MP3檔案，突破以往制式的伴唱方式，結合目前最夯的烏克麗麗與木箱鼓，加上大提琴和鋼琴伴奏，讓老師進行教學、說故事和帶唱活動時更加豐富多變化！
烏克麗麗指彈獨奏完整教程 / The Complete Ukulele Solo Tutorial	劉宗立 編著 HD DVD 菊8開 / 200頁 / 定價360元	正統夏威夷指彈獨奏技法教學，從樂理認識至獨奏實踐，詳述細說，讓您輕鬆掌握Ukulele！配合高清影片示範教學，輕鬆易學

木吉他演奏系列

書名	作者/規格	說明
指彈吉他訓練大全 / Complete Fingerstyle Guitar Training	盧家宏 編著 DVD 菊8開 / 256頁 / 460元	第一本專為Fingerstyle Guitar學習所設計的教材，從基礎到進階，一步一步徹底了解指彈吉他演奏之技術，涵蓋各類音樂風格編曲手法。內附經典《卡爾卡西》漸進式練習曲樂譜，將同一首歌轉不同的調，以不同曲風呈現，以了解編曲變奏之觀念。
吉他新樂章 / Finger Stlye	盧家宏 編著 CD+VCD 菊8開 / 120頁 / 550元	18首膾炙人口電影主題曲改編而成的吉他獨奏曲，精彩電影劇情、吉他演奏技巧分析，詳細五、六線譜、和弦指型、簡譜完整對照，全數位化CD音質及精彩教學VCD。
吉樂狂想曲 / Guitar Rhapsody	盧家宏 編著 CD+VCD 菊8開 / 160頁 / 550元	收錄12首日劇韓劇主題曲超級樂譜，五線譜、六線譜、和弦指型、簡譜全部收錄。彈奏解說、單音版曲譜，簡單易學。全數位化CD音質、超值附贈精彩教學VCD。
吉他魔法師 / Guitar Magic	Laurence Juber 編著 CD 菊8開 / 80頁 / 550元	本書收錄情非得已、普通朋友、最熟悉的陌生人、愛的初體驗...等11首膾炙人口的流行歌曲改編而成的吉他獨奏曲。全部歌曲編曲、錄音遠赴美國完成。書中並介紹了開放式調弦法與另類調弦法的使用，擴展吉他演奏新領域。
乒乓之戀 / Ping Pong Sousles Arbres	盧家宏 編著 CD+VCD 菊8開 / 112頁 / 550元	本書特別收錄鋼琴王子「理查‧克萊德門」，18首經典鋼琴曲目改編而成的吉他曲。內附專業錄音水準CD+多角度示範演奏演奏VCD。最詳細五線譜、六線譜、和弦譜完整對照。
繞指餘音	黃家偉 編著 CD 菊8開 / 160頁 / 500元	Fingerstyle吉他編曲方法與詳盡的範例解析、六線吉他總譜、編曲實例剖析。內容精心挑選了早期歌謠、地方民謠改編成適合木吉他演奏的教材。

www.musicmusic.com.tw

—— 古典與詩意的心邂逅 ——

Guitar

古典吉他名曲大全 （一）（二）（三）

FAMOUS COLLECTIONS

◆ 精準五線譜、六線譜對照方式編寫

◆ 樂譜中每個音符均加註手指選指記號方式

◆ 收錄古典吉他世界經典名曲

◆ 作曲家及曲目簡介，演奏技巧示範

《一》
定價550元
付DVD+mp3

1. 小羅曼史
2. 盜賊之歌
3. 聖母之子
4. 愛的羅曼史
5. 阿美利亞的遺言
6. 巴望舞曲
7. 鳩羅曲
8. 淚
9. 阿爾布拉宮的回憶
10. 阿德莉塔
11. 特利哈宮
12. 羅利安娜祭曲
13. 水神之舞
14. 月光
15. 魔笛變奏曲
16. 傳說

《二》
定價550元
付DVD+mp3

1. 11月的某一天
2. 看守牛變奏曲
3. 瑞士小曲
4. 浪漫曲
5. 夜曲
6. 船歌
7. 圓舞曲
8. 西班牙舞曲
9. 卡達露那舞曲
10. 卡那里歐斯舞曲
11. 前奏曲第一號
12. 前奏曲第二號
13. 馬可波羅主題與變奏
14. 楊柳
15. 殘春花
16. 緩版與迴旋曲

《三》
定價550元
付DVD+mp3

1. 短歌（越戰獵鹿人）
2. 六首為魯特琴的小品
 ・抒情調・嘉雅舞曲
 ・白花・抒情調
 ・舞曲・沙塔賴拉舞曲
3. 悲傷的禮拜堂
4. 綠柚子主題與變奏曲
5. 序曲
6. 練習曲
7. 獨創幻想曲
8. 韓德爾的主題與變奏曲
9. 練習曲No.11
10. 浪漫曲
11. 協奏風奏鳴曲
 ・第一樂章 有活力的快板-白花
 ・第二樂章 充滿情感的慢板
 ・第三樂章 輪旋曲

最經典的古典名曲，再一次精彩收錄！

GuitarShop

六弦百貨店
精選紀念版

定價：300元

- 收錄年度國語暢銷排行榜歌曲
- 全書以吉他六線譜編奏
- 專業吉他TAB六線套譜
- 各級和弦圖表、各調音階圖表
- 全新編曲、自彈自唱的最佳叢書
- 盧家宏老師木吉他演奏教學影片

六弦百貨店2008精選紀念版
《附VCD+MP3》

六弦百貨店2009精選紀念版
《附VCD+MP3》

六弦百貨店2010精選紀念版
《附DVD》

六弦百貨店2011精選紀念版
《附DVD》

六弦百貨店2012精選紀念版
《附DVD》

六弦百貨店2013精選紀念版
《附DVD》

現代吉他系統教程 Modern Guitar Method LEVEL 1

編著　劉旭明

製作統籌　吳怡慧

封面設計　陳智祥

美術編輯　陳姿穎、陳智祥

電腦製譜　劉旭明

譜面輸出　郭佩儒

校對　吳怡慧、郭佩儒、陳珈云

出版發行　麥書國際文化事業有限公司

Vision Quest Media Publishing Inc.

地址　10647台北市羅斯福路三段325號4F-2

4F.-2, No.325, Sec. 3, Roosevelt Rd.,

Da'an Dist., Taipei City 106, Taiwan (R.O.C.)

電話　886-2-23636166．886-2-23659859

傳真　886-2-23627353

郵政劃撥　17694713

戶名　麥書國際文化事業有限公司

登記證　行政院新聞局局版台業第6074號

廣告回函　台灣北區郵政管理局登記證第03866號

ISBN 978-986-5952-44-0

http : // www.musicmusic.com.tw

E-mail : vision.quest@msa.hinet.net

中華民國103年10月二版

本公司可使用以下方式購書

1. 郵政劃撥

2. ATM轉帳服務

3. 郵局代收貨價

4. 信用卡付款

洽詢電話：（02）23636166

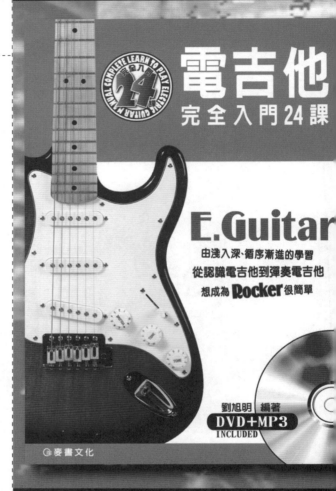

電吉他
完全入門24課

電吉他
完全入門24課

COMPLETE LEARN TO PLAY ELECTRIC GUITAR MANUAL

E.Guitar
由淺入深、循序漸進的學習
從認識電吉他到彈奏電吉他
想成為 Rocker 很簡單

劉旭明 編著
DVD+MP3
INCLUDED

麥書文化

輕鬆入門24課
電吉他一學就會！

· 簡單易懂
· 影音教學示範
· 內容紮實
· 詳盡的教學內容

價錢：360元

現代吉他系統教程 Modern Guitar Method LEVEL 1 讀者回函

感謝您購買本書！為加強對讀者提供更好的服務，請詳填以下資料，寄回本公司，您的資料將立刻列入本公司優惠名單中，並可得到日後本公司出版品之各項資料及意想不到的優惠哦！

姓名　　　　　　　　　**生日**　　/　　/　　　　**性別**　● 男　● 女

電話　　　　　　　**E-mail**　　　　　@

地址　　　　　　　　　　　　　　　　　**機關學校**

● **請問您曾經學過的樂器有哪些？**
　□ 鋼琴　　　□ 吉他　　　□ 弦樂　　　□ 管樂　　　□ 國樂　　　□ 其他＿＿＿

● **請問您是從何處得知本書？**
　□ 書店　　　□ 網路　　　□ 社團　　　□ 樂器行　　　□ 朋友推薦　　　□ 其他＿＿＿

● **請問您是從何處購得本書？**
　□ 書店　　　□ 網路　　　□ 社團　　　□ 樂器行　　　□ 郵政劃撥　　　□ 其他＿＿＿

● **請問您認為本書的難易度如何？**
　□ 難度太高　　　□ 難易適中　　　□ 太過簡單

● **請問您認為本書整體看來如何？**
　□ 棒極了　　　□ 還不錯　　　□ 遜斃了

● **請問您認為本書的售價如何？**
　□ 便宜　　　□ 合理　　　□ 太貴

● **請問您最喜歡本書的哪些部份？**
　□ 教學解析　　　□ 編曲採譜　　　□ CD 教學示範　　　□ 封面設計　　　□ 其他＿＿＿

● **請問您認為本書還需要加強哪些部份？（可複選）**
　□ 美術設計　　　□ 教學內容　　　□ CD 錄音品質　　　□ 銷售通路　　　□ 其他＿＿＿

● **請問您希望未來公司為您提供哪方面的出版品，或者有什麼建議？**

非常感謝您填寫本表格，我們將極慎重的考慮您的意見，並立即將您的資料建檔。謝謝！

www.musicmusic.com.tw

寄件人 _____

地　址 ☐☐☐ _____

廣　告　回　函
台灣北區郵政管理局登記證
台北廣字第03866號

郵資已付 免貼郵票

麥書國際文化事業有限公司
10647 台北市羅斯福路三段325號4F-2
4F.-2, No.325, Sec. 3, Roosevelt Rd.,
Da'an Dist., Taipei City 106, Taiwan (R.O.C.)

為加速郵件處理 ・ 請勿使用訂書針